京师国学 大讲堂

毛笔篇

初学书法100问 金梅 著

CHUXUE

SHUFA

100WEN

北京师范大学出版集团
BEIJING NORMAL UNIVERSITY PUBLISHING GROUP
北京师范大学出版社

扫码和金老师
一起学书法

图书在版编目（CIP）数据

初学书法 100 问 . 毛笔篇 / 金梅著 . —北京：北京
师范大学出版社 , 2018.6
（京师国学大讲堂）
ISBN 978-7-303-23699-2

Ⅰ . ①初… Ⅱ . ①金… Ⅲ . ①汉字—书法—问题解答
Ⅳ . ① J292.1-44

中国版本图书馆 CIP 数据核字 (2018) 第 094377 号

售后服务电话：010 — 57104501 13366432486
官 方 网 站：http: // jspj.bnupg.com
公 众 微 信：（ 1 ）京师伴你学
　　　　　　　（ 2 ）京师语文

出版发行：北京师范大学出版社　www.bnup.com
　　　　　北京新街口外大街 19 号
　　　　　邮政编码 :100875
印　　刷：三河市兴国印刷有限公司
经　　销：全国新华书店
开　　本：170 mm × 240 mm
印　　张：14.5
字　　数：177 千字
版　　次：2018 年 6 月第 1 版
印　　次：2018 年 6 月第 1 次印刷
定　　价：49.00 元

策划编辑：魏　巍　　　责任编辑：焦　晗　魏　巍
装帧设计：锈声出版　　责任校对：任学硕
　　　　　象上品牌设计　责任印制：马鸿麟

序

　　金梅老师这本《初学书法 100 问》，我从微信中获知，用手机软件浏览，连同这读后感的录入和发出，代劳全靠手机。够现代吧？不稀奇哦，如今不都这样吗？由此带来的问题是：书法在现代人生中的分量该占几何？

　　"现代"这词，书法家不爱用，不古不够意思。依我看，不必违心托古狐假虎威，如今拿毛笔练字，其环境和手段，今胜于昔也无可置疑。书法高清样本的获得、书写动作的视频演示、观赏的展厅和装帧、比赛的程序和统计，包括书法的"淘宝"和交易，哪一样不靠现代科技即点即得？现代老师对现代学生，更应该说现代话、讲现代理，不必装相，别一说传统文化，就教孩子穿上唐装跪着给母亲洗脚！

　　金老师这本书，一照眼就觉得别致新鲜。无论是答问的形式、编排的体例、页面的图文，还是体贴的态度和亲和的行文，都是满满的现代气息……反正初学书法，常见问题都在这里，哪儿不明白，你直接"按图索骥"找答案就可以。这种写作思路，我觉得很符合书法的实际，初学者有什么毛病找什么药，问题一个个解决，就会离书法的真谛越来越近。有人强调学书法要正规化、系统化，却看不见"业余"是历来书法大师的"共享经济"，他们写字都是工作后的副业，没进过专门学校，没用过系统教材，对书法这个"专业"更是不明就里。有兴趣就钻进去下功夫，零敲碎打，积少成多，集大成者就攒下了见识、学问、名声和造诣。

　　金老师大概也认为学书法应是轻松、有趣的事，所以写书好像也不主张正襟危坐，甲乙丙丁，先此后彼，有问题就列出来说几句。图例却是精心制作挑

选、不敢马虎的——讲书法，看图说话是最好的方式。书中的结论，肯定或否定也并不绝对，"分开来说"是最聪明的办法。有些较麻烦的概念，就放在一起对比着说，比如入帖与出帖、藏锋与露锋、颜筋与柳骨、字体与书体、硬笔与毛笔等等，相信读者自会相互参照并体会出侧重各在哪里。还有些问题看似"不上路"，比如沤水、换帖、字写多大合适甚至心字底怎么写，但一看就知是教学实践中的"遭遇"，学生不该纠缠于此，所以说几句是很必要的。金老师讲解的语调，也善意和气，绝不强加于人，仅供参考，点到为止，这样的态度是客观公允的。作为优秀的书法老师，她显然对书法有相当深入的了解。书法的概念，历来是各说各有理的无头案，仅看"书法"的定义，多少人想立论定尊，但最终没有能服众如愿的。

我看好金老师的《初学书法100问》，是因其关注具体问题而有实用价值，因此也还愿意提点建议。比如行书的定义，我以为说它是楷书的"快写"，不如"简写"来得准确——因为行书是简省了楷书的提按顿挫而得以立足的，快慢并非是"必要条件"（也有人写得很慢的）。再比如字体和书体，不妨讲得更简明直白些。字体是指某一历史时段社会流行（包括设计）的汉字形体——例如真、草、隶、篆；书体专指带有明显个人风格特征的独特笔迹——比如欧、颜、柳、赵。还要声明，我的看法只是建议而已，并非要求金老师一定接受。

这本书写得现代、实在，因此我还愿意对金老师再提点希望。如果再写一本，除了意识、方法、笔法、解惑以及相关外围知识之外，最好对汉字结构再

多花点力气。谁都知道，现在学书法多半是为了日后写字，而写好字的核心必是结构原理。

很奇怪，《初学书法 100 问》的写作体例，和我的新著《写字那点事儿》十分相像，都是一个个问题的"对谈"，很多地方也是看图重于说理，由于问题零星难以系统归纳，最后都列入"××篇"分头了事。对了，大概我们都不是权威，说不清"道"，就只能在"术"上琢磨"解决点问题"。

总的感觉，金老师写这本《初学书法 100 问》，是真为别人而不是为自己（为自己而出书的也不少见），它确能帮学书者解决不少问题，这就是它最重要的意义。

高惠敏

二〇一八年六月儿童节刚过

目　录

学习方法篇

学习方法篇

楷书技法篇

起始篇

1. 什么是书法艺术，为什么要学书法呢？

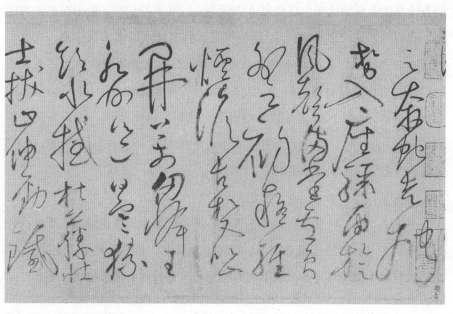

唐·怀素　自叙帖（局部）

　　"书法艺术"，一看到这几个字，大家都会有一种亲切感。没错，书法艺术是中国特有的艺术形式，是东方艺术的代表，是中国的骄傲。书法家沈尹默先生曾说中国书法"无色而具图画之灿烂，无声而有音乐之和谐"。从书法作品变幻无穷的线条中，我们能够感受到不竭的生命活力。但什么是"书法艺术"，却不是一两句话可以解释清楚的。

1

如果把"书法艺术"比喻成一颗洋葱,一层层剥开了,我们会发现,在"书法艺术"里,还包裹着"书写方法",其核心是书写的对象——"汉字"。世界上有四种最古老的文字,即汉字、楔形文字、古埃及文字和玛雅文字,至今仍在使用的只有汉字,可见中华文化强大的生命力。而汉字的象形性为汉字升华为书法艺术提供了良好的内在条件,汉字特殊的造型也是书法创作的基础。

要想把汉字书写提升到艺术层面,还要把汉字写美,需要按照一定的方法、法则书写汉字。这个方法、法则就是"书法"的"法",即按照正确的方法写出美观的汉字,这也是书法作为一门艺术形式与一般书写的最大区别。我们经常说"唐人尚法",指的就是唐代书法家崇尚书写法则,也就是说书法的规范在唐朝时基本建设完备,书法发展就是伴随着唐代以前人们"寻法",唐代及以后的人们"守法""创法"而进行的。书法的"法"包括笔法、字法、章法,也就是常说的用笔、结字、篇章布局。书法是在把字写正确的前提下,寻找汉字笔画线条、字形结构和整体气韵之美。"美"是书法作为一门艺术的首要追求。

艺术具有抒发感情、表达意趣的一个功用,书法艺术同样具有这样的功用。书法之"法"只是书法的外在表现,而书法艺术的真正魅力在于这些外在表现是为书写者的思想意识与精神追求服务的,通过作品中多变的线条、生动的布局,表现书写者与众不同的感受和丰富的内心情感变化,使其作品富有灵性。

欣赏者则可以通过欣赏书法作品捕捉到作者的情感,引发共鸣,享受艺术欣赏的乐趣,这正是书法艺术对创作者和欣赏者的馈赠。唐朝书法家颜真卿写过一篇著名的行草作品《祭侄文稿》,通过凝重劲疾的用笔,飞扬驰骋的布局,把痛失爱侄的悲怆以及胸中淤积已久的国仇家恨一笔写尽。虽时光跨越千年,但今人驻足作品前仍能感受到满纸血泪,这就是书法艺术的魅力。

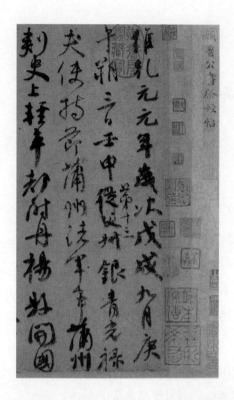

唐·颜真卿
祭侄文稿（局部）

通过凝重劲疾的用笔，飞扬驰骋的布局，把痛失爱侄的悲怆，以及胸中淤积已久的国仇家恨一笔写尽。虽时光跨越千年，今人驻足作品前，仍能感受到满纸血泪。

在生活日益富足，人们开始追求生活品质的今天，越来越多的人重新拿起毛笔。然而今人学习书法的目的却是多元化的。第一，把字写得美观，这是人们学习书法的共同愿望和最直接的成果。第二，毛笔书写可以培养静气，有益身心。第三，书法法帖中蕴含的丰富文化信息也可以提高大家的文化修养，达到陶冶情操、提升气质的目的。随着书法技法水平的提高，人们会越来越多地感受到书法作为一门艺术对自身的滋养，并获得一种抒发感情、表现自我思想及个性的好方式。书法艺术是中华优秀传统文化的代表，我们学习它对于了解、继承传统文化，增强文化自信、民族自豪感都是有益的。

也许您还没有过用毛笔书写的体验，也许您还不曾体味到书法的妙处，不妨尝试着走出第一步，以书法为媒介，拿起毛笔，在墨香中穿越时空，与古人对话，也许能遇到一个不一样的自己！

2. 怎样欣赏一幅书法作品？

对于初学书法的朋友来说，书写练习固然重要，但是学会欣赏书法作品，从他人的作品中汲取营养，提升艺术感觉，可以说是学习书法的一条"捷径"。所谓的"眼高手低"，也可用来指书写能力低于欣赏、观察的能力，这是一种理想的学习状态，有助于大家不断校正自己的学习轨迹，达成更高的艺术目标。但是不少人面对自己喜欢的书法作品时又会心生疑惑，这幅作品到底好在哪里？该怎样欣赏它呢？

我们先来看看欣赏和书写一幅书法作品有什么不同。

首先，欣赏作品和书写作品的顺序不同。书写作品是从一个一个笔画写起的，笔画搭配起来成字，字再连缀成篇。也就是说，创作者的创作是先要关注局部，逐渐过渡到整体。而欣赏一幅作品时，我们先关注的往往是作品的整体布局，然后一步步向细节过渡。

其次，欣赏者和创作者的角度不同。创作者要表达自己的个性情感；欣赏者是结合自身的个性情感去体会创作者的创作意图，形成新的理解。二者可能一致，也有可能不同。

作为欣赏者，面对书法作品，首先会做出一个初步的判断，喜欢或是不喜欢，这正是欣赏活动还能不能继续的前提。遇到喜欢的作品，我们才会进一步与作品展开"对话"，一般的欣赏顺序是"整体感知"——"稳定注意"——"个性解读"。

"整体感知"中，我们会对书法作品进行一个整体的品评。此时吸引我们的是书法家通过线条变化、墨色处理、空间安排等创造出的生动气韵和独

晋·王羲之 兰亭集序

宋·苏轼 黄州寒食诗帖

特意境，甚至无暇关注作品哪一笔写得好，哪个字结字妙，就已经被作品的神采深深吸引。以古代书法中的"三大行书"为例，王羲之的《兰亭集序》冲和静雅，颜真卿的《祭侄文稿》苍凉豪放，苏轼的《黄州寒食诗帖》凝厚沉郁，这就是这些作品独特的意境，也是最先被我们感受到的。如果大家刚接触书法，在欣赏的同时还需要注意分辨作品字体、书体及书写内容。

经过"整体感知"后，我们要深入感受作品细节，形成"稳定注意"。其实，不论是书法创作，还是书法欣赏，都离不开书法的"法"，即书写技巧，因此这个阶段主要是通过深入观察，解析技法的高妙之处。优秀的书法作品必定是线条遒劲多姿、结字匀正和谐、章法协调自然。"稳定注意"阶段，我们要针对作品笔法、字法或篇章布局精妙的处理，以及款识、印章等进行反复观察和研究品味。

经过对作品细节深入细致的观察以后，我们还应回归整体，对通篇作

稳定注意

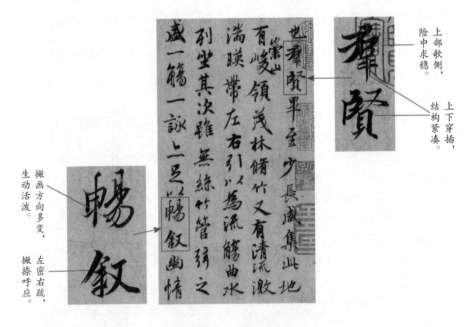

字形有收有放，章法
张弛有度，顾盼生姿。

"嗟"口字上缩，右
侧撇画外展，伸缩之变，
姿态尽生。

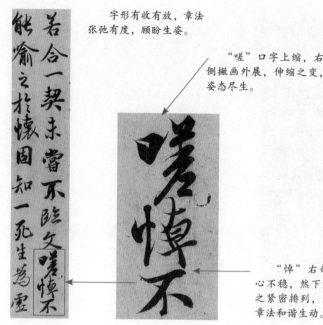

"悼"右部倾斜，似重
心不稳，然下方"不"字与
之紧密排列，互为支撑，故
章法和谐生动。

品的风格韵味进行进一步品评，形成"个性解读"。由于经过了技法层面的研究，此时我们对作品的独特意境美以及书家传达的情感，会产生比"整体感知"阶段更完整的审美体验。如果我们再对书写者的创作背景有深入的了解，就会更利于情感共鸣。

有些朋友会有这样的困惑：别人赞赏的作品，自己觉得很普通；自己喜欢的作品，又可能不被身边的人认可；面对书法史上的经典作品，感受不到它的美。这其实是正常现象，可能有这样几个原因。一是作品和自己的审美趣味不契合，因此不喜欢这类风格的作品；二是大家对书法艺术的了解程度不一样，特别是对书法技法的掌握程度不同，欣赏水平有差异；三是大家对作品的欣赏不够深入，对有深刻内涵的作品一时没有把握住其美的精髓。

要想提高书法欣赏水平，首先要有一定的书法练习实践的基础，对书写技巧有基本的了解；其次是要不断提高文化修养和审美情趣；最后要多欣赏优秀作品、多与内行交流，逐步丰富欣赏经验，欣赏水平自然会不断提高。

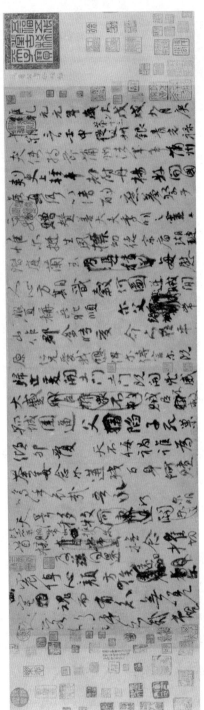

唐·颜真卿 祭侄文稿

用具篇

3. 学习书法应准备好哪些用具？

古人曾说过："工欲善其事，必先利其器。"要想学习书法，就需要准备些特殊的用具，中国的文房四宝——笔、墨、纸、砚正是学习书法的必备工具。只有适当地选择，熟悉并掌握它们的特殊性能，才能达到理想的学习效果。

学习前要先为自己挑选一支大小合适的毛笔。笔毫的长短、软硬、弹性适度，使用起来才能得心应手。一般来说，笔的大小与所写字的大小应相匹配，笔过大或过小都不利于书写，特别是用小笔写大字，对笔的损耗极大。最初选择时可购买几支不同品牌、笔毫性能不同的毛笔进行试用，以便得到一支最适合自己的毛笔。另外，毛笔在使用一段时间后，笔毫会磨损，应及时更换毛笔。

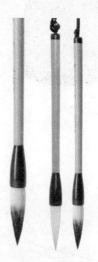

毛笔

书法用墨的选择历来是很讲究的。传统的墨块因配料、用胶的不同而有许多品种，包括松烟墨、油烟墨、漆烟墨等。例如油烟墨，是采用桐油等各种油料烧成烟灰，配以麝香、冰片和香料制成，质地坚实细腻，耐磨，乌黑发光，很适合一般的书法练习和创作。但由于墨块使用不方便，且研墨对砚

墨锭

的要求较高，所以现在多以墨汁代替。现在的墨汁种类众多，不过墨汁一般胶性较重，使用时应加几滴水，但不能把水直接加入整瓶墨汁中，也不能将用剩下的墨汁倒回瓶中，因为这样很容易使墨汁变质发臭。

如果是用墨块研墨的话，必须用砚。砚又称砚台、砚池等，形状有圆有方，质地以石头为主，此外还有陶砚、玉砚、瓦砚等。初学书法，为自己准备一方大小适当的石砚即可，但要注意，砚池的底部需细腻平整。现在习书多用墨汁，省去了研墨的工序，盛墨也就不一定非用砚不可，我们日常使用的瓷碟、调色盘、铜盘等都可作墨盘使用。但不管是砚，还是一般器皿，用完后都要清洗干净，以免剩下的墨汁凝结成块，影响以后使用。

练习书法需要使用专门的书画用纸。由于此类纸吸水性强且较薄，所以应在纸下垫上有一定吸水力的旧报纸或专用毛毡，也可用旧毡子，旧线毯等代替，但使用的材料必须平整。

为了书写方便，可根据自己的需要，使用字帖架、笔架和镇纸等工具。除了以上提到的用具，学习书法还必须要为自己挑选合适的字帖，以便吸收前人的宝贵经验。随着书写水平的不断提高，我们要进行书法创作，书法作品上要加盖印章，所以大家还要准备几枚名章和闲章，以及盖章用的印泥。

砚台

宣纸

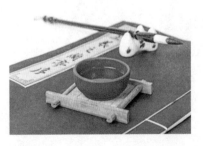

笔架、帖本等

4. 通常用的毛笔有哪几种?

毛笔是练习书法的主要工具, 已有两千多年的历史了。按照笔毫的用料、笔锋长度、制作方法等的不同, 可以将毛笔分为不同的类型。

现在的毛笔从笔毫用料上来分, 有硬毫、软毫和兼毫三种。

硬毫笔, 顾名思义, 制这种笔所用的兽毛较硬, 其特点是刚健, 弹性较强, 我们平时常说的"狼毫笔""紫毫笔"就属于此类。狼毫笔是用黄鼠狼尾巴上的毛作为原料制成的, 而紫毫则是用山兔毛制成的。此外, 用鼠须、鹿毛、豹毛、猩猩毛等硬性毛制成的笔也是硬毫笔, 只是现在已不多见了。用这种笔写字提按自如, 笔画能粗能细, 转折、顿笔处更显得干净利落、棱角分明, 给人以挺拔有力的感觉, 这种笔适合用来写字形较小、结体严谨、方笔劲挺的字。

软毫笔笔毫柔软, 弹性比硬毫笔差得多, 写出的字点画粗细均匀、圆润丰满, 最常见的是用山羊毛制的羊毫笔。其他的像青羊毛、

黄羊毛、鸡毛也可以制软毫笔。

兼毫笔是以两种弹性不同的兽毛作原料制成的，其笔毫整体的硬度与弹性都介于硬毫与软毫之间，常见的搭配有狼毫兼兔毫、羊毫兼兔毫，或羊毫兼狼毫等。例如毛笔"大白云""中白云"和"小白云"就是用狼毫为笔心，外面包裹羊毫制成的兼毫笔。两种不同性能的毛以不同比例搭配可以使笔毫的软硬程度不同。例如羊、兔兼毫笔根据两种毛搭配比例不同，分为"五紫五羊""七紫三羊""七羊三紫"等。兔、狼兼毫笔也有"七紫三狼""五紫五狼"等差别。总的来说，紫羊毫比紫狼毫软些，羊狼毫的软硬在前两者之间。有羊毫的兼毫，羊毫比例越大，笔就越柔软。

毛笔按其笔锋长短又可分为"长锋""中锋"和"短锋"三类，以适应不同书写的需要。长锋笔，锋颖长、锋腹柔、贮墨多，适于写行草书；短锋笔，锋颖短、锋腹刚、贮墨少，宜写小字；中锋笔的性能介于两者之间。

毛笔根据制笔用料的优劣和加工精细程度的不同，又可分为许多等级。不少笔的笔杆上标有"极品""精制""加料"就说明了用料的不同。而笔杆上刻的"净""纯""宿"等字样则说明了加工的精细程度。很多笔的笔杆上还刻有品名。

> 兼毫笔种类多，适用面广，得到古今书家的广泛喜爱，兼毫笔还非常适合初学者使用。

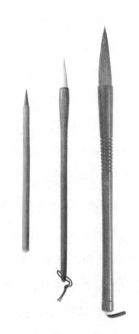

短锋、中锋及长锋笔

为了便于书写大小不同的字，毛笔有大楷、中楷、小楷等笔。比小楷还小的笔叫"圭笔"；比大楷还大的笔有"屏笔""联笔""提笔"（提斗）等。最大的笔叫"揸笔"，俗称"抓笔"，可用于写榜书。

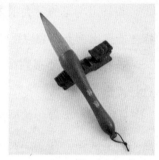

抓笔

- 小贴士 -
宿羊毫

新鲜的羊毛富含油脂，做成的毛笔吸墨性差，所以要经过脱脂才能用来制作羊毫笔，现在一般使用石灰脱脂。在传统制笔工艺中，有一种天然脱脂的方法，就是把羊毛经过多年存放，日晒宿晾，用这种天然脱脂的羊毛做成的笔容易着墨，称为"宿羊毫"。

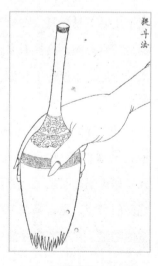

提斗法

5. 初学书法，怎样选择一支得心应手的毛笔？

市场上毛笔的种类很多，大家在初学时选择起来经常会感到困惑，那怎样才能选出一支得心应手的毛笔呢？

选择毛笔，要根据个人需要，从笔毫的软硬、大小、锋颖长短等方面进行挑选。

毛笔的笔毫有软硬的区别。羊毫笔较软，笔毫弹性也较差，笔毫铺展开后不容易回弹、直立。大家初学时对毛笔的控制能力还比较差，使用纯羊毫毛笔写出的笔画容易软弱、浑圆无形，不但对控笔能力的提高没有帮助，而且对准确掌握用笔方法也没有太大好处，因此初学时最好不要使用纯羊毫毛笔。狼毫笔或紫毫笔属于硬毫笔，笔毫坚挺，弹性较强，但由于笔毛硬，毛笔下压后不易控制，在控笔能力不强的情况下写字，笔画的质量和线条变化都会受到影响。这样看来，我们初学写字，用软硬适度、弹性适中的兼毫笔比较合适，不但便于掌握，而且能锻炼控制毛笔的能力，有助于养成良好的用笔习惯。

初学书法，用多大的毛笔也要认真考虑。毛笔的笔头分为三部分：笔根、笔腹、笔尖。笔尖又称"笔锋"。我们书写时只能使用笔腹至笔尖这部分。如果书写时把笔一直压到笔根，笔毛弯曲过大，不容易回弹，影响下面笔画的书写，也容易使毛笔失去弹性。所以，我们应选择笔腹比书写笔画略宽的毛笔，在书写时才能使毛笔运行流畅，写出的笔画自然有力。

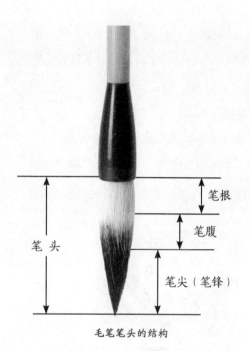

笔根

笔腹

笔头

笔尖（笔锋）

毛笔笔头的结构

一般来说，初学时选用中楷、大楷笔就可以满足需要。笔锋长短不同，它所适合的书体也不一样。长锋笔的笔毫较长，增加了我们控制笔锋使转的难度，所以初学时不建议使用长锋笔，可先用中锋笔进行练习，待熟悉了笔性，就能驾驭长锋和短锋的毛笔了。

当然，并不是所有书体和风格的字帖都适合用兼毫中楷笔书写，选用这样的笔只是为了大家在初学时能尽快入门。待学习一段时间后应根据个人喜好和所练字帖用笔的特点选择不同的毛笔。

變於筆鋒上縣得一十九
場又降一百八粒畫普賢
至六載欲葬舍利預嚴道
所感舍利凡三千七十粒
恩旨許為恒式前後道場

唐·颜真卿　多宝塔碑（局部）

　　楷书经典碑帖《多宝塔碑》《九成宫醴泉铭》原碑每个字都在3平方厘米左右，很适合使用兼毫中楷毛笔练习。如果把原碑的字放大到8厘米左右，就适合用大楷兼毫笔书写了。

确定了使用的毛笔类型，购买时还需要精心挑选。那么，在不能试用的情况下，怎么才能知道毛笔质量的好坏呢？人们总结了四条标准来鉴别毛笔笔头部分的好坏，即毛笔的"四德"：尖、齐、圆、健。

"尖"，就是笔毛聚拢时，笔锋要尖锐、不秃；

"齐"，是指用手捏扁笔头以后，笔毫顶端平齐，而不是长短参差；

"圆"，是指笔头的形状呈圆锥形，整体饱满圆润，不扁不瘦，笔毛均匀；

"健"，是指笔毛有弹性，笔毫铺开后易于收拢，把笔毛压弯后能马上恢复。

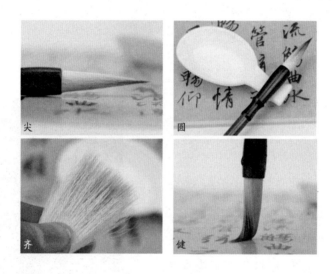

由于毛笔大多是用竹制的笔杆套住笔头根部而制成的，所以笔头正、笔杆直也是好笔的必备条件之一，要通过眼睛看、用手摸等方法反复比较、挑选，可用手轻微摇动笔头，看与笔杆结合得是否牢固，还要细观笔杆与笔头连接处是否吻合，笔杆有无裂痕，以此选出优质的毛笔。

浙江湖州工匠制造的毛笔自古以来就很有名，称为"湖笔"。如今，湖州毛笔仍可称为笔中上品，大家不妨试一试。江西、安徽等地也有制作毛笔的传统，此外各地还有不少老字号笔庄，精工细作，大家可根据个人经济条件和书写习惯加以选择。

6. 如何保养你的毛笔？

扫扫我

看金老师教你开笔

　　挑选到一支使用起来得心应手的毛笔，总希望能多用些日子，这就需要对它精心保养。

　　毛笔的保养应从刚买来就开始。新笔的笔头是用天然胶粘住的，使用前要先"开笔"。"开笔"要用温水或冷水，水位不要超过毛笔的笔头，要让毛笔自然化开，用手压、捻或用牙咬都是不可取的。有的人为了加快融化速度，用热水"开笔"，且把笔头和笔杆都投入水中，这样是很毁笔的，因为用热水会使笔毛失去弹性，用水浸泡笔杆则容易使竹管开裂，笔头松动，甚至脱落。不光是新笔开笔时不应这样做，已用过一段时间的毛笔同样不能用热水浸泡，否则会影响笔的使用寿命。

　　新笔要待胶质完全化开再使用。如果笔头只化开一半，笔根仍被胶粘着，笔的含墨量会大大缩小，用笔将会受到影响，写出的笔画也不会丰满圆润了。然而，并不是把笔全部化开，写字时就要把笔压到笔根。相反，书写时一般只用笔头长度的三分之一到二分之一，因为压笔过度，笔头压散后难以收拢，写出锋的笔画就相当困难了，切不可用小笔写大字。

　　"开笔"完成后，要先挤去多余的水分再蘸墨，这样毛笔才能吸墨均匀，避免因为水太多而洇墨。蘸墨时笔杆应横倒，顺着笔毫方向轻轻地在砚台上把墨"搽"起来，一次蘸不满，可反复几次。蘸满墨后，还要检查毛笔的笔毫是不是很正、很圆，笔锋有没有聚拢出尖。如果没有做到这几点，就需要

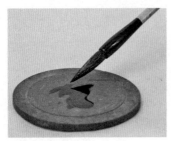

正确撬墨方向

在砚台上继续撬笔，直到笔毫正直饱满为止。倘若还没有下笔写字时，笔毫就已经弯曲，尖端分散，写出的字必然软弱、无锋。经常这样，对毛笔的磨损是很严重的。

毛笔用完以后要洗干净，然后把笔毫中的水轻轻挤出，捋直笔毛，捋尖笔锋，倒插在笔筒里晾干，不要把笔毫插在塑料笔帽中，以防霉变或笔毛折断。特别值得注意的是，洗笔时要把笔放在水罐中轻轻摇动，或放在水龙头下顺着笔毫方向冲洗，不能强行用手分开笔毛，扒开笔根，也不能把笔头朝上，用水猛冲，这样会导致笔毛不易并拢，写字时常常分叉。另外，洗笔只能用清水，不要用肥皂、洗衣粉、洗涤灵等洗涤用品。用过的毛笔残留墨汁是很正常的，墨汁附着在笔毛上还有一定的保护作用，因此不必非把笔毛洗白，避免笔毛的油质流失，使其干枯易折。

有些人认为笔会洗坏，或是因一时手懒而不洗笔，笔根内的宿墨越积越多，笔腹空虚，笔尖分叉，用起来不顺手，这样的笔应清洗后再使用。为了使用后便于清洗，毛笔蘸墨前需先用水湿润，这也有利于毛笔蘸墨均匀，书写流畅。

买来新笔，如不马上使用，保存时应放上一些樟脑片，防止虫蛀。

7. 练习书法必须用宣纸吗？

说到书法用纸，多数人都会马上想到"宣纸"。的确，宣纸是最适合书法练习与创作的纸。

宣纸历史悠久，闻名于唐代，因为产于安徽泾县，而泾县在唐代隶属于宣州管辖，因此而得名。它以青檀树的树皮为主要原料，配以沙田稻草，通常要经过百余道工序，历时三年制成。宣纸色白如霜，这种白色不是用化学药物人工漂白的，而是靠日晒、雨淋等自然力量达到的，因此宣纸不但色泽柔和，而且其颜色经久不变。宣纸耐腐防蛀，被誉为"纸寿千年"。好的宣纸，无论薄厚，都光而不滑、韧而能润、折而不伤。

青檀树皮纤维较长，宣纸中的檀皮成分决定了纸的韧性和拉力，沙田稻草决定了纸的绵软性。两者混合比例不同，纸的特性也不一样，名字也不同，一般皮料占40%的叫"绵连"，皮料占60%的叫"净皮"，皮料占80%的叫"特净皮"。

宣纸根据制作、加工方式的不同，可分成生宣、熟宣和半熟宣三种。生宣质地较柔软，吸水性、化水性强，如单宣、净皮宣、夹宣等等都属于生宣。在生宣上涂上明矾等物质加工处理后就制成了熟宣，这种纸质地较硬，不易吸水，也不易化水。半熟宣是介于生、熟宣之间的一种纸，性能也处于两种纸之间。在清代以前，书法家基本都是使用熟宣或丝织品创作的，清代以后生宣才逐渐得到书法家的认可。由于生宣容易产生丰富的墨晕变化，当今书法家用生宣创作的情况很普遍，而大多数古代行草书名帖都不适合用生宣临摹。如《兰亭集序》就是写在蚕茧纸上，通篇看不到任何洇墨现象，

说明蚕茧纸吸水性不强，因此我们临摹《兰亭集序》时也最好选择熟宣或半熟宣。写楷书、隶书等字体时对纸的要求没有行草书那么精细，大家可以根据自己的习惯选择宣纸。通常宣纸的规格根据纸的长度不同，分为四尺、六尺、八尺、丈二、丈六等几种，如果写小幅作品，还可裁开，如"四尺三裁"就是指把四尺长，二尺宽的宣纸裁成三张。

由于宣纸的品质优良，各地纷纷仿制，这些仿制的纸也被称为"宣纸"。现在浙江、四川、河北、广西等地都大量生产这种纸，但安徽泾县所产的正宗宣纸仍为上品，价钱也相对较贵。其他地区所产的纸也各具特色，书写起来能收到不同效果。不少书画家买纸时很注重纸的产地，选择时全凭习惯和经验。

中国的造纸历史很悠久，适合书法练习的纸不止一种。从纸的特性来说，绝大多数都可以着墨写字，但作为练习书法用纸，则需具有这样几个特点。

第一，纸要有一定的吸水性，写字时墨能迅速渗入纸中。

第二，纸的质地宜粗糙些，使笔行于纸上有一定的摩擦力，这样有助于锻炼笔力。

第三，薄厚适度。初习书法需摹写，所以纸宜薄些，以便把纸蒙在字帖上能看出字影。

安徽泾县宣纸

宣纸价钱较贵，而且大家用生宣书写时不易掌握墨的枯湿，因此平时练习用皮纸、毛边纸、元书纸较适宜。皮纸的主要制作原料是麻，其纤维也较长，拉力大，加工后成品不如宣纸白，质地松而粗，但韧性比宣纸好；毛边纸主要以竹枝、竹叶为原料制成，色泽淡黄、拉力差，质地松软；元书纸的主要原料是稻草，纤维粗松、拉力差，纸质粗，呈黄色。不同的纸，吸水性和化水能力不同，书写时使用的墨也应适当调节浓淡，避免写出的墨迹过干或过湿。

毛边纸

写毛笔字，笔画稍微洇墨外扩是正常的，而且适当洇墨有助于使笔画丰满、有力。如过分洇墨时，马上用吸水性强的纸按压即可止住。在不同性能的纸上控制墨的枯湿是大家必须掌握的本领，有助于丰富用笔，增添笔墨趣味。一时用不完的纸应放在阴凉、干燥、洁净的地方保存，避免虫蛀、日晒、受潮而导致的破损、变色、起皱，影响使用。

皮纸

元·赵孟頫 秋深帖

学习方法篇

8. 初习书法一定要从楷书入手吗?

现在很多初学书法的朋友认为楷书难写,用处也不如行书大,不重视楷书的学习。

千百年来有以各种字体入门的人,但经过实践证明和历史经验的总结,以楷书作为入门字体是较为理想的。在楷书上下些苦功,对大家向其他方向发展不会造成阻碍,反而是极大的促进,真可谓"磨刀不误砍柴工"。

楷书的字形相对固定,笔画独立,顿挫分明,轻重有致,结字具有一定的规律性。与行、草等用笔和字形多变、写法不定的字体比起来,楷书的特点鲜明,我们容易掌握,也容易入门。

楷书是学习其他字体的基础,这是由于它用笔、结字相对严格规范而决定的,在唐楷中体现得尤为突出,楷书的"楷"字有"榜样"之意,足见其严谨性了。如图中的"精"字,用笔结构极为严谨,整字厚重端庄,对它进行深入临习,不仅能掌握写这一个字的方法,更能悟得书法用笔、结字的技巧,有利于培养良好的用笔、结字习惯,提高自己的书写能力。

更重要的是,通过对楷书范字的临习,可以培养

颜真卿《多宝塔碑》选字

此字用笔起行收交代清楚,提按分明,轻重有致。通过辅助线可以看出,这个字布白均匀;而且左右部分紧密穿插,左部"米字旁"稍微右倾,呼应右部结构,姿态优美,重心平稳,结字紧凑。

正确的临帖习惯和过硬的临帖本领，提高对毛笔的控制能力和对字帖特点的领悟能力，真正为以后临习其他帖本或独立创作打下坚实基础。

但是在日常生活中，楷书的用处不如行书广泛，所以有些人为了实用，从行书入手学习书法也是可以的，但应清楚地认识到这种学习途径的利与弊，以及学习楷书与行书的关系才行。

行书是楷书的连笔快写，注重笔画间的连带，用笔流畅、灵活，轻重变化丰富自然，整体气势连贯，一气呵成。另外，行书日常应用的机会多，学了就能用上，会提高学习兴趣，还能让大家从实践中发现不足，找出努力的方向。

但是，从行书入手也存在着一些问题。我们经常用"真（指楷书）如立、行如行、草如走（即小跑）"来形容三种字体之间的关系。从有严格法度要求的楷书入手，正是为了先学规范，建立基础。这个基础包括掌握结构和控制毛笔两个方面。在缺乏这个基础的条件下学习行书会遇到一些困难。

第一，是字的结构安排。行书中字与字相对独立又紧密相连，书写时不但要安排好每个字的结构，又要兼顾字与字的关系，需要过硬的结字本领。另外，行书极重变化，字字不同、笔笔有异，这些在初学时不易把握，若不掌握一些结字技巧是很难把行书结构临准确的。

第二，是用笔。行书看起来潇洒自在，但实际上极重用笔规范，书写时以中锋行笔为主，多种笔法并用，变化丰富，写出的笔画形态多样。大家在未掌握用笔规范时临写，易犯"照猫画虎"的毛病，为了写像笔画形态，不惜用侧锋，甚至偏锋，长时间得不到纠正，会形成不良的用笔习惯。与楷书相比，行书笔画轻重变化很大，在笔的运行中完成大幅度的提按动作，需要娴熟的控笔技术，初学时不易掌握。

由于行书本身的特点，决定了大家在学习时有一定的难度，所以我建议大家从楷书入手习字。即使不想以后长期写楷书也没关系，只是利用学习楷书来"练笔"，待掌握了正确的用笔方法，能灵活控笔，又积累了结字经验，

唐·褚遂良　阴符经（局部）

再学习行书。

　　当然，学书的路径不止一条。隶书的特点与楷书相似，以隶书入门开始书法学习也是可以的。另外，楷书的书体众多，不一定局限于颜、柳、欧、赵四家，也可从魏碑等碑刻，以及褚遂良等其他楷书家的字帖入手学习。对于模仿、控笔能力较强，初学行书自觉得心应手的朋友来说，先学行书再学楷书也是不错的选择。

9. 什么叫临摹?

我们常说:"要想学好书法就一定要临摹。"什么是"临摹"? 它又为什么有这么重要的作用呢?

临摹是照帖习字的统称,包括临写和摹写两种方法。临摹的对象当然是优秀的帖本。

摹写,就是用较薄的书法用纸覆盖在字帖上,照着字帖上透过来的点画,用毛笔描写出来。它与我们平时用薄纸描图案有所不同。虽然都是要求与原来的底稿丝毫不差,但摹写字帖时,笔画必须按照正确的用笔方法一笔写成,绝不可以反复描画,以免形成病笔。摹写按其方法不同又可分为三类。

第一类是描红,即买来的字帖中的范字为红色,大家在使用时用毛笔蘸墨按红色范字的笔画书写,用墨把红字全部盖住,墨线最好不要溢出红字的外边线。

第二类是填廓,即字帖上的字只用极细的线条沿着字形钩出轮廓。范字的每个笔画都是由两条边线合起来的,所以叫作"双钩"。大家需要在钩好的轮廓内,按照笔画书写要求填墨,书写时要一笔把轮廓填满,既不出边,也不留空白。这种双钩字帖市场上可以买到,但品种不全,不如自己制作,即用铅笔在纸上钩出字形,然后再进行填廓练习。

第三类就是把薄纸覆在字帖上,直接用毛笔摹写,称为"影格"。为避免弄脏字帖,可在纸下垫上一层保鲜膜。

临写又叫临帖,包括对临和背临两种方式。把字帖放在旁边,看清

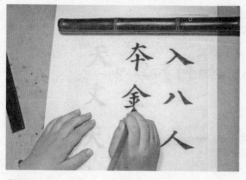

影格

对临

字的大小、用笔和结构特点，然后照着范字书写，这叫"对临"。在练习一段时间后，按照范本的特点，不看字帖书写，称为"背临"。不管是"对临"还是"背临"，都以临准、临像为标准。

临摹，简单地说，就是要锻炼手对笔的控制力，但手是受大脑支配的，大脑又是根据眼睛观察后反馈的信息做出决定的。所以眼、脑、手三者的协调程度成了决定能否临摹好的重要因素。这就要求我们眼睛要看得准，不但能看出字的大概轮廓，还要看出笔画的细微变化，看得细才能临摹得像；看在眼里还要记在头脑中，再用手把它准确地表现出来。

欧阳中石先生曾指出："临摹是个硬能力，是每个想把字写好的人必须具备的。"我们对各种字帖进行临摹，就是要锻炼这种眼、脑、手三者协调的能力。

10. 为什么要先摹后临，如何摹写？

有些朋友看到别人写的字很漂亮，心里着急，想省去摹帖，直接临帖；也有些朋友认为自己有一定的书法知识，硬笔字也写得不错，初习毛笔字不用摹写。但通过学习经验证明，这样的做法并不可取。

"临""摹"方法不同。"摹"是按字帖上的书写轨迹描摹，有字帖为依托，比较容易。通过"摹"，把笔画形态写准确，初步掌握字帖用笔、结字的基本规律，锻炼书写能力，为下一步"临"做好充分准备，可以起到事半功倍的效果，所以清代书法家康有为在《广艺舟双楫》中指出："学书必须摹仿……欲临碑必先摹仿，摹之数百过，使转行立笔尽肖，而后可临焉。"

初学写字时，手对毛笔的控制能力差，运笔不稳，就不容易控制好笔画的形状，如果不能及时纠正，按错误的方法书写，会影响书写水平的提高。所以开始学书时要先经过一段时间的摹写来打基础。已有一定书写基础的人在学习一种新帖本时，也要借助摹写的方法来体会新帖用笔、结字的特点和字的精神风貌，然后再去临写。

摹写可分两步来进行。第一步是描红或填廓；第二步是影格。初学书法可买描红帖进行描红练习，主要是练习控制毛笔，熟悉笔画形态，初步学习用笔方法，但练习时间不能太长，尝试一下即可。待选定字帖，自己可用双钩的方法制作钩摹字帖，进行填廓练习。描红或填廓掌握较熟练后就可以进行影格训练了，如果是有

一定写字基础的朋友，也可以一开始就进行影格练习。但不管是哪种摹写方法，都要忠实于原帖，特别是影格时，毛笔要随着字帖上笔画的粗细变化而提、按，写准笔画形状，不可只描出字形而不注意点画写法，也不能不顾用笔方法，反复描画，只有忠实于原帖才能学到原帖的用笔精髓。

宣纸双钩柳公权《玄秘塔碑》（局部）

另外，在摹写时，不能只关注用笔，还要琢磨所摹范字的点画位置和结构，细致观察字势神采，做到眼观、神会、手摹，才能笔笔写出风采，字字写出精神。

摹写时间一般不宜太长，描红练习用几周时间即可，影格练习也应控制在半年以内。年龄小的同学可多摹写一段时间，年龄大的朋友摹写时间应短些，三四个月即可，对字帖的笔法、结构较熟悉，下笔有一定把握时就可以改摹写为临写了。在临写遇到困难时，可回过头来再摹写，临摹交替才更容易掌握字帖的精髓。

11. 什么叫读帖，读帖与读书看报一样吗？

　　读帖也就是"看帖"，即观察范字，是学习书法的一个重要方法。在临帖之前，或是在临帖之余，对字帖仔细观察，认真体会帖中字的点画写法、用笔规律、结构特点等，不但要看在眼里，还要牢记在心里，使帖中的字在脑中形成较清楚的印象，然后再临习。

　　我们在前面了解到，要想把古人帖本中的精华学到手，就必须"临摹"，而"临摹"的效果怎么样，往往取决于读帖的深入与精细程度。前面已经提到过，临帖能不能临好的重要因素是书写时眼、脑、手能否配合默契。训练手的控笔能力必须要动手写，而锻炼眼力和头脑的思考能力则要靠"读帖"。只有把帖上范字的特点看在眼里，经过大脑分析、思考后记住它，才能通过手的描摹，使它准确地映现在纸上。可见，读帖这个环节比临摹更重要。古今书法大家，多是临帖的高手，也无不重视"读帖"。宋代的姜夔在《续书谱》中说："皆须是古人名笔，置之几案，悬之座右，朝夕谛观，思其用笔之理，然后可以摹临。"这里的"观"就是"读帖"的意思，而"观""思""摹临"正说明了眼、脑、手三者在临帖中的作用。"置之几案，悬之座右""朝夕谛观"，可见古代书家是多么重视"读帖"啊！

　　很多人不重视读帖，把读帖与读书看报等同起来，看帖一目十行，只看清了帖上有什么字，可每个字的特点、细节都遗漏了，这就没有达到读帖的目的，临帖也必然临不准字形。所以，不仅要从思想上重视读帖，而且要掌握正确的方法。

　　总的来说，读帖应该做到全面周到、细致入微，顺序应是总体到局部，再到总体，由面到点，再由点及面。

　　首先，应全面浏览帖本，也可以和以前见过的字帖进行比较，看看此帖字形大小、字间距离、字与字的排列特点。然后看全帖风格是清秀的，还是雄壮的？是稳健的，还是热情的？

总体观察图

端庄宽博

唐·颜真卿　颜勤礼碑（局部）

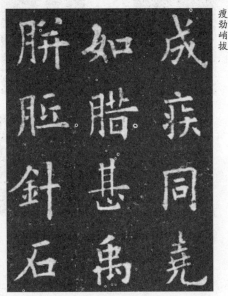

瘦劲峭拔

唐·欧阳询　九成宫醴泉铭（局部）

　　其次，要对每个字做用笔和结构上的具体分析。先看用笔，对点、横、竖、撇、捺、钩、转折等笔画要逐一分析，看清起笔是露锋还是藏锋，是方笔还是圆笔，收笔是回锋还是敛锋，是什么形状，还要关注转折处是方是圆，笔画写法有无特殊变化等等。看完用笔再看结构，要看清结构类型是左右结构、上下结构、包围结构，还是独体字等等；还要看清结字的疏密，取势方向，以及每个笔画的粗细、长短、大小、高低、斜正、起笔位置。

　　最后，根据对字的细致观察，再对全帖或所临的几页进行整体分析，总

局部观察图——字中的横画

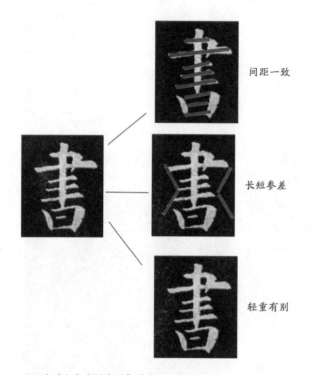

间距一致

长短参差

轻重有别

欧阳询《九成宫醴泉铭》选字

结帖本布局、神采特点。如能做到这几步,将大大提高临帖的效率。

　　大家初学时并非用心读帖就能一下子读透、读懂,还需经历一个掌握方法和积累经验的过程。所以,在读帖的同时,要结合临帖不断总结经验。初读帖本后,还要再读,并把自己的临作与原帖反复对照,在对比中读帖,逐步深化对字帖的理解。

12. 什么是面临、背临、意临？

临帖和摹帖一样，需经过一定的步骤，循序渐进，才能达到最佳效果。"面临""背临""意临"正是临帖练习必经的三个阶段。

面临，即前文所讲的"对临"。

刚开始临帖时不易临像，可借助习字格。用于书法练习的传统格子有米字格、九宫格、回宫格、回米格等。这些格子虽样子不同，但是作用都差不多，就是帮助大家在书写时为笔画准确定位。我们在面临时，可把字帖上的范字和自己的练习纸都打上同一种格子，然后以格中的线段作为参照来临写。如果范字的中竖写在格子的中竖线上，那

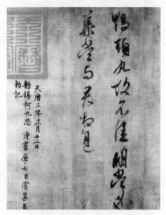

晋·王献之　鸭头丸帖

启功临王献之《鸭头丸帖》

米字格

九宫格

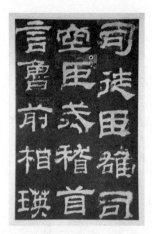

汉·乙瑛碑（局部）

么临写时也必须把字的中竖写在格子的中竖线上。如果范字的起笔写在格中两线交叉处，临写时起笔也应该写在格中同一位置。用格中的辅助线来帮助确定笔画的位置、角度与长短，能够较准确地掌握字的间架结构。待这种"格临"方法运用一段时间，就可以撤去格子，在白纸上临写了。

如果面临能把字临准，就可以尝试"背临"了。背临难度大，想一次临准并不容易，所以要重视临后与原帖的对照过程，找出毛病，反复背临。

临帖不光是临字形，还要揣摩书家的整体风格、笔墨意趣，因此，通过面临、背临掌握的字形特点、用笔妙处还需"意临"来检验。"意临"也就是临其"意"。我们可以找一些所临帖本上没有的字，按照帖本上的结字特点、用笔风格，篇章布局来书写。写出的字如能让人感觉仿佛在字帖中出现过，说明这些字写出了原帖的神韵，可谓得其"意"了。这是对大家是否掌握帖本的最好验证。

经过面临、背临、意临的过程，全面掌握帖本的风格特点，就为自己的创作、创新打下了基础。以自己的特点融合他人的长处，才能形成自己的风格，攀上书法艺术的高峰。

邓散木临《乙瑛碑》（局部）

13. 学书只以今人为师，不临经典碑帖行不行？

这个问题应分开来回答，学书从今人帖本入手是可以的，但是不临古人碑帖却不行。

当今书坛，有不少优秀的书法家。不少书法爱好者正是因喜爱他们的作品而走上习书道路。初学时由于喜爱某位当代书家作品而由此入手练习，不但可保持习书积极性，提高兴趣，也能学会一些必要的笔墨技巧，受到美的熏陶。

但是，如果长时间只学某一位今人帖本，或只学当今书家的风格，不涉及古帖，则可能步入歧途。

中国书法艺术有着几千年的优秀传统。它在长期发展中形成了一整套的规律，流传下来的古代书作也是经典之作。这些古代碑帖中积淀了大量的学书经验和方法，蕴含着丰富的古代文化思想和艺术精神，包容着多种创作风格。临摹这些碑帖不仅可以得到正确的习字方法，更能通过研习而得到艺术的陶冶，启迪艺术灵感，使大家走上一条规范、正确的道路，所以，古人碑帖不可不学。

今人的风格多是在古人碑帖的基础上结合自身特点和偏好创造出来的。当今书家无一不是经过对古代碑帖长期研习后，古为今用而形成了自己独特的风格，这些风格随着书家自身条件（如年龄、学识等等）变化还在不断改进、完善，且其优劣也有待历史的考验。例如今天很多人喜欢刘炳森先生的隶书，但是临来临去难得精髓，殊不知刘炳森先生在《华山庙碑》《乙瑛碑》《张迁碑》《石门颂》等多种隶书帖本上下过苦功，方得今日面貌。

　　大家若守定今人作品苦学，却不知其"来处"，到头来只得皮毛，而不易得其精神，实在是"舍本逐末"。另外，书者风格是在广泛临习古代碑帖的基础上不断摸索而选定的。今人优秀帖本相对古代碑帖来说太少了，不足以让大家充分选择，学习这些字帖也不利于形成自己独特风格。

　　当然，不论临古帖还是今帖，都要不断探索，广泛涉猎，切不可守定一本，应广采博收，采众家之长于一身，还要不断提高修养，才能有所成就。

14. 临经典碑帖时发现帖中的字残缺了怎么办？

古代碑帖年代久远，千百年来饱受风雨侵蚀和人为破坏，以及本身材质的关系，大部分流传至今的石碑和书家墨迹都有残损现象，使得印刷出来的字帖上有些字看不清，不少笔画失掉本来面目，给大家带来不少困难。那么，遇到这种情况怎么办呢？

首先，我们应该明确：碑帖中这些残损的地方并不是书家有意写出来的。我们学习的是书家的书写规律和风格，不应把这些破损处也作为临摹的对象。有些人临摹，刻意去描摹残破的笔画，认为这样就能把字写得像原帖一样古朴，以至于行笔时故意颤抖，哆哆嗦嗦，这就不对了。原帖古朴高远的意境是书家靠行笔力度、用笔方法、结字及篇章安排等综合表现出来的。追求残破，不但行笔质量会下降，还会失掉自然美。

对待这些字，临帖时要仔细分

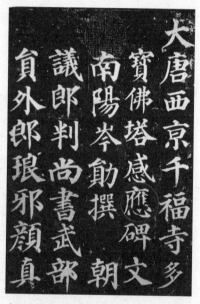

唐·颜真卿 多宝塔碑（局部）

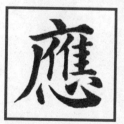

补全后的样子

辨、谨慎下笔。初临时，残损严重的字先放在一边，挑清楚的写，以免给自己养成用笔、结字的错误习惯。对那种只有个别笔画破损的字要特别小心，最好结合上下文辨认或请教老师，以免写错字。例如《多宝塔碑》中有一个"應（应）"字，右部残缺，但根据上下文很容易辨认，写时应参考其他字中横的写法把它补足。对待残损不齐的笔画，首先应把它与正确的笔画形态区别开，再根据自己对帖本的认识，尽量还原其本来面目，按正确、流畅的用笔方法书写，如《九成宫醴泉铭》中有一个"郡"字就可以这样处理。随着临帖的深入，全面掌握了原帖用笔、结构等风格后，可用"意临"法把残缺的字补上，也可请有经验的老师补写，以保证帖本的完整性。

唐·欧阳询
九成宫醴泉铭（局部）

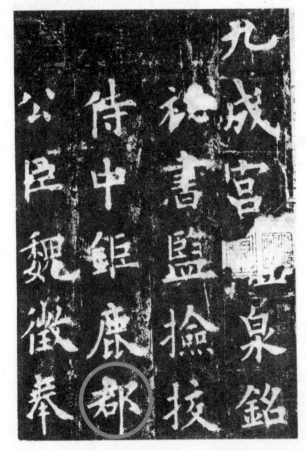

补全后的样子

15. 初学书法，字写多大合适？

初学书法，字写得过大或过小，都不利于学习。字写得太小，笔画的细微变化不易表现，对毛笔的微小控制动作也难掌握，书写时，字中存在的缺点也不如大字表现得清楚，不利于进一步总结、提高。写太大的字需悬肘，这对初学者来说有一定难度。况且大字气势大，笔画需写得苍劲有力，用笔方法也会发生相应的变化，对于大家来说，是很难准确把握的。

因此，推荐大家从中楷（4平方厘米）和大楷（10平方厘米）入手比较合适。这么大的字，书写时需充分活动手部，但腕、肘又不用离开桌面，便于大家控制毛笔。另一方面，这么大的字也可充分表现帖本特点，如柳体字和欧体字写得过大就不好看了，而写这么大却恰到好处，优点尽现；颜体字、魏碑字写大些则比较舒展、有气魄，但初学这两种书体，写得太大眼睛照顾不过来，容易结字松散，写5平方厘米到10平方厘米比较合适。

字写多大，有时也要根据帖本情况而定。一般来说，临写时，不宜写得比范字小，最好比范字大1倍左右。大家在选帖时最好选择字帖原字就比较大的，第一，这样的字印刷时不易失真；第二，读帖时便于观察；第三，这种字帖还可用于摹写。

在学习时还应考虑大家的具体情况。年龄较小的朋友学书法，开始不宜写太大的字，应有一个从小到大的过渡。因为人小、手小，写字时，不易控制大笔，眼睛也不可能照顾过大的篇幅。而成年人临帖时则可以把字写得稍大些，以便加强控笔练习，为写更大的字、创作大幅的作品做准备。

写字时的姿势也对字的大小有影响，如坐着书写，字不可太大，否则观察不全面，会出现结构问题，而站着书写，就可以把字放大一些。

16. 学书法要占用很多时间吗？

一提到学习书法，大家往往会想到"下功夫"这个词。"功夫"意味着时间的积累。对于"下功夫"，不少人理解为学书法要占用大量的时间去练习，而这个时间怎么用？这个"功夫"怎么下？很多人没有认真思考过，甚至有的人以时间少为由停止了书法学习，这就太可惜了。

其实，学习书法也有"苦学"和"巧学"之别。苦学者下死功夫，每天进行大量的临摹练习，手累、身累，却未必有大进展。巧学者勤动脑，练习量可能不多，但会针对练习中的问题做必要分析、思考，使每次练习都有所得。可见，学书法不能以用时多少论成败，我们提倡用最少的时间取得最大的效果，这就需要大家掌握好方法，养成好的学习习惯。

学习书法，有一个从不会到会、由不好到好的变化。在这个变化过程中，进行适量的笔墨练习是必要的，但更为重要的是多动脑、多观察、多思考。我们在练习中都遇到过这样的情况，临写一个字，临一遍，没写好，再临仍然写不好，有时临上几十遍都不满意。越是不满意越是急于再临，这样一直临下去，花费了大量时间却不一定能达到目的，这是由于没有认真全面地观察，抓不住范字特点造成的。开始没临好，又没有及时与范字对照，只是一味"下功夫"去写，重复自己的错误，这样不但写不好字，还会因不断重复错误而养成不良习惯。

大家在练习时，练一遍应有一遍的收获，要用分析思考代替无意义的重复，让自己进步更快。当然，做到练一遍就有一遍的进展并不容易，必须能够发现自己的问题，对字帖有明确的认识，还要不断地把自己的习字与帖本

颜真卿《多宝塔碑》选字

比对修改图

观察范字，对照临写后，还要把自己书写的字与原帖范字进行对比，像图中这样，用其他颜色的笔标出临得不准确的地方，然后及时校正。

对照，找出造成问题的原因。可见，学书法一定要下苦功，但不光是笔上的苦功，还要下头脑中的功夫。

希望大家能养成先用眼观察，再用脑分析，最后动笔的习惯。可以灵活地安排时间，如用茶余饭后、晚上入睡前等一些零散时间观摩几个字、几页帖，为用整块时间临帖做好准备，这样既能让眼睛观察更准确，头脑分析更清晰、严密，又避免了时间安排上的困难。

17. 没有基础的人能不能把字写好？

目前，不少家长很注重培养孩子的艺术素质，所以很多孩子年龄不大就开始学习书法了。也有一些年龄大些的青少年朋友和成年人，甚至老年人想学书法，又觉得没有"童子功"，不知道还能不能学好。其实，这种顾虑是多余的。无论年龄长幼都可以从头学起，没有基础同样能写好字。

没有基础的学习者就像一张白纸，在白纸上画画很容易，如果纸上已有图案，需擦去后再画，就困难多了。没有基础的朋友便于在习书初期集中精力学习新东西，不用去费力改掉以前不好的习惯，这也是一个优势。

但大家不可能永远没有基础。学习一段时间后，每个人都面临着如何正视以前的学习成果的问题。

学习是一个循序渐进，不断否定自己的过程，今天的学习正是为了否定昨天的自己。学书法也是这样，通过一段时间的学习使自己有了一定的基础，要想继续进步，最关键的是能否抛掉原来的基础，使自己重新成为"无基础的初学者"，以便能全面准确、不夹杂个人习惯地学习新东西。自己以前学到的好东西是丢不掉的，而学习别人的优秀成果正可以改进自己书写的不足。自己的长处，再加上别人的长处，这无疑是对自己的一种丰富和提高。

有些朋友在有了一定基础后，舍不得丢下自己的一点点本领，带着以前的书写习惯去学习新字帖，结果学成了"四不像"，抓不到新帖的精髓，寻不到突破的方向，这就得不偿失了。习书有如爬山，我们历尽艰难攀上一座高峰以后，获得了一种成功的喜悦。但每座山峰景色不同，要想再攀登其他山峰，我们需要重新从山脚爬起，每一次学习新帖本都有一种重攀一座新高峰的感觉。刚开始时仿佛又回到了初学阶段，很幼稚，但坚持下去，必会获得新的成功，笔下的字也会更丰富。不断否定自己的过程正是一个不断进步的过程。

18. 写字总是洇墨怎么办？

洇墨

　　写字洇墨，是练习书法时经常遇到的问题，应从三方面检查原因。

　　第一是墨。如果你使用的是墨汁，一般需往墨汁中加些水，以便行笔流畅，避免焦墨涩笔。加水过多会造成书写时洇墨，一般加几滴就可以了，加水后一定要搅拌均匀，否则笔蘸到水较多处的墨，必然洇墨。

　　如果使用墨块研磨成墨，则应控制研墨前所加清水的量。水加得太多就很难研磨出浓淡合适的墨，往往会洇墨。研墨应研到墨块划过砚台底时出现条条"白线"为宜，这时的浓度会比较合适。为了往墨中加水不致过量，可准备一个小容器装水，如水滴、水注等。

　　如书写过程中感到墨太稠，可再适当添水，若水加多了，可再往砚台中加些墨汁，也可以用墨块研磨几下。

　　第二是笔。书写时笔中含墨和含水的比例直接关系到写出的字是否洇墨。洗笔后，一定要把笔中的水挤去再蘸墨，否则会因笔毛中含水过多而

涸墨。书写过程中也不要用毛笔蘸水的方式往砚台中加水。蘸墨应从笔尖开始，不要一下把笔腹压到墨中，以免蘸墨太多。如果笔中含水或墨太多的话，应在砚台边上，顺笔毛方向轻轻刮去，直到笔毛不再涨满粗大为止。

第三是纸。用于书法练习和创作的纸种类繁多。纸的质地、材料不同，性能不同，涸墨程度也有很大的区别。如平常练习用的毛边纸比元书纸吸水性强，所以毛边纸更爱涸墨。宣纸中的熟宣经过特殊处理，吸水性差，不涸墨，而生宣吸水性强，如用在毛边纸上书写时的含墨量在生宣上书写，就会涸得一塌糊涂。所以，在不同的纸张上书写，毛笔中的含墨量应有所区别。纸张吸水性强，毛笔中含墨量应少些；纸张吸水性差，毛笔中的含墨量可适当增加。

另外，调整一下行笔速度也可防止涸墨。纸吸水性强，行笔速度就不能太慢。如书写时有涸墨的趋势，适当提高书写速度可在一定程度上缓解这种情况。

总之，不同的墨、笔、纸的性能不同，涸墨原因也多种多样，大家要不断尝试，在实践中总结经验，以求能熟练控制墨性。

19. 初学书法，怎样选择合适的字帖？

对于大家来说，从哪种书体开始学起，每种书体初学时又应选择什么帖，是很重要的问题。选择的初学帖本是否适合自己的特点和水平，将会影响到今后的学习和发展。初学帖本为自己将来风格的形成奠定基础。不少人的字已经写得很成熟了，从中仍能找出其初学帖本的痕迹。

一般来说，选择初学范本时应遵循这样三条原则。

第一，所选的帖本应规矩工整。

古代流传下来的优秀帖本很多，各具特色。但并不是任何帖本都适合初学者学习。由于初学时缺少必要的笔墨技巧和鉴赏能力，所以对有些帖本中精华部分的理解难免肤浅，书写起来也不能准确表现其特点。例如楷书中的赵体字，舒展飘逸，笔画柔中有刚。不过赵体楷书行意明显，用笔需流畅连贯，如果没有一定的技巧，初学即练"赵字"，难于表现笔画中的"刚性"，往往写得软弱无力。长习此种风格，行笔软弱难以改正，故"赵体"不宜初习。初习应选用笔扎实、结字规范、法度严谨，比较大众化的范本。

第二，初学帖本可以带有书写者的个人风格，但这种风格应是比较容易改变的。

初学只是打基础，并不能确定个人风格。个人风格的选择与确立，需临习多种帖本，在书法实践中结合个人特点，逐渐探索。如果初学时所选帖本有特殊风格，与其他帖本风格不相容，很容易被这种风格所拘束，难于创新、发展。所以初学帖本应避免选择过分怪异或是有过于强烈个性的帖本。例如楷书中的《爨宝子碑》古拙生动，天然稚朴，结字不拘一格，但初学时

不易掌握基本的结字方法。还有苏东坡的不少行书多取"斜势",初学若只学其"斜",不知从何处求"正",容易让人落入此种风格而不能改变,选帖时应慎重考虑。

第三,选帖时应照顾到"实用",同时不会对将来的书法艺术创作形成障碍为好。

如果初学帖本实用性强,马上可以在实际生活中运用是最好的。但不可仅为实用而选择死板、碍于发展的帖本。如变化少、结构方正呆板的"馆阁体"就不适用于初学。

初学帖本应慎重选择,多参考他人意见,选择公认的优秀范本,避免选择过于生僻、少有人学的字帖,以便正确起步。此外,为了临习的方便最好选择比较清楚的范本。

— 小贴士 —

选帖标准

根据文中介绍的初学选帖标准,你认为汉隶代表《礼器碑》和清代郑燮的行书作品,哪一个更适合初学呢?

清·郑燮 行书诗

汉·礼器碑(局部)

20. 学楷书从什么帖入手好？

楷书自汉末由隶书脱化出来后，经过了魏晋南北朝三百多年间众多书家的实践、创造和总结，逐渐成熟，至唐朝进入鼎盛时期，出现大量优秀范本。唐楷名作因其用笔、结字、取势等方面法度严密而被多数人视为典范。由唐楷名帖入手学楷书是可取的，其中《九成宫醴泉铭》《多宝塔碑》《玄秘塔碑》尤其适合初学。

《九成宫醴泉铭》是初唐著名书法家欧阳询的代表作。此帖取法相当严谨，峭拔瘦劲又不失清婉，表面上看，此帖中的字轻重变化不大，结构也多为长方形，没有大开大合，但细观之后就能发现帖中点画形态变化微妙、丰富，包含着严格、精妙的笔法。结字更是讲究，各部分穿插避让独具匠心，疏中有密，密中见疏，参差变化含于严整法度之中，形成了此帖特有的含蓄、沉着的风貌。由此处入手学楷书，可得楷书之精髓。同时，欧体保留了一些隶书、魏碑笔法，又能下启唐以后的

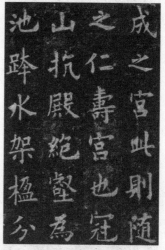

唐·欧阳询 九成宫醴泉铭（局部）

唐·颜真卿　多宝塔碑（局部）

唐·柳公权　玄秘塔碑（局部）

书法，所以学此帖上可入北魏，下可知宋元，便于今后发展。

《多宝塔碑》为唐代大书法家颜真卿所写，法度森然，很适合初学。此帖结字严整紧密，丰腴多姿，端庄雄伟；用笔沉着舒展，轻重有致，极守法度，为学技巧、立规矩的难得教材。其中用笔、结字方法实用，学起来见效较快，也能为继续学习其他书体打下基础。

《玄秘塔碑》是"柳体字"的代表之作，柳公权也是唐代著名楷书家。他的字融合颜体和欧体的特点，形成了自己清劲爽利的艺术风格。《玄秘塔碑》用笔干净利落，如刀劈斧刻，很有力度；结字端正紧密，中宫收敛，同时笔画向四面伸展，静中有动，清新秀丽。初习此帖，学习其用笔的开张，中宫的收敛，对形成良好规范很有帮助。

以上三帖，各具特色，又都有严谨法度，便于大家初学，学习时不必都学，可根据个人喜好选帖临习。

21. 学习魏碑如何入手？

魏碑是南北朝时期北朝的书体，当时隶书正向楷书演变，因此魏碑初具楷则，方正凝重，又藏奇崛变化。魏碑名帖众多，风格差别较大，初学应避免选择风格怪异和用笔过于夸张的"造像"类碑帖。可以先学用笔方中有圆，结字较稳的碑帖，有了基础后再向特点突出的帖本进军，将会得心应手一些。

《等慈寺碑》立碑于唐代，当时楷书风格正处在由魏碑向唐楷转化的时期。这块碑笔意取法北魏，但用笔和结体上并不怪异，雅俗共赏，综合了北魏楷书和唐楷的优点，既有魏碑的潇洒脱俗，又初具唐楷的规矩法度，承前启后，在楷书的演变历史上有一定的地位。《等慈寺碑》具有结构横扁、排列秀丽整齐、笔画流畅、平行交错的特点。由此入手学习魏碑，无论是再学习魏晋书法，还是学习唐宋楷书都非常方便。由于《等慈寺碑》的笔画、字形流畅，所以以它为基础向行书过渡也很方便。此外，以它作为初学帖本，不仅可以用于练习毛笔字，还能用来练习硬

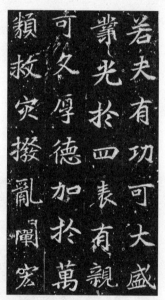

唐·等慈寺碑（局部）

钢笔临《等慈寺碑》（局部）

笔字，非常实用。

对于初学者来说，写出标准的"方笔"比写"圆笔"要困难一些，所以学魏碑应选方圆变化适度，用笔流畅的范本。北魏碑刻中的《元倪墓志》和《张黑女墓志》就比较符合这个条件。《元倪墓志》字形横向舒展，笔画大多露锋起笔，中宫收缩紧凑，笔画却向四周长长地伸展出去，撇捺左右扬出，给人舒展、洒脱的感觉。再加上它用笔方圆兼备，柔中有刚，全帖新颖而不俗气，不但可以锻炼大家的书写技巧，又可为今后形成自己的书写风格打基础。《张黑女墓志》结字活泼，不拘一格。笔画中自然地融入了较多的隶书笔意，淳厚古朴又流畅多姿。如果学习过隶书，转学魏碑时先临此墓志，有利于尽快入门，得其要领。

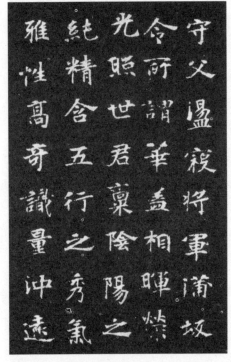

北魏·张黑女墓志（局部）

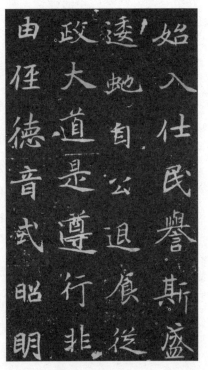

北魏·元倪墓志（局部）

22. 学行书从什么帖入手好？

行书是楷书的快写，其写法特点是直接沿承楷书而来的。大多数朋友都是在练习了一段时间的楷书后，转而学习行书，所以我们在选行书字帖时要照顾到行书与楷书的联系，先学与楷书关系密切的行楷书，完成楷书到行书的过渡，然后再学行书字帖。

唐朝书法家李邕（即李北海）所书《李思训碑》是著名的行楷碑刻。此碑用笔自然流畅又瘦劲扎实，顿挫起伏，活泼灵动，尤其是其中普遍采用了"方笔"的楷书笔法来写行书，很有特点。

练习过楷书的朋友转学行书，容易出现两个问题。第一是写惯了楷书，行笔节奏缓慢、笔笔顿挫，对于行书快速流畅的笔法不习惯，一时又不易改变，写出的行书比较呆板。第二是写了一段

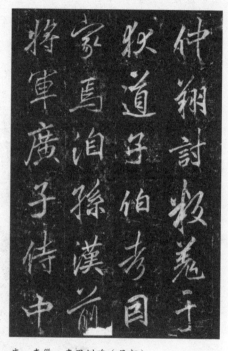

唐·李邕　李思训碑（局部）

时间的行书后，掌握了一定的行书笔法，却又难免笔下圆滑、线条纤细。以《李思训碑》入手学习行书，就有利于解决这两个问题。首先，这块碑的行书中有楷法，运笔虽然流畅，但顿挫分明，字中有笔画的连带，却不经常出现，有助于大家逐渐理解、适应行书的笔法特点，避免临习行书时顾此失彼，手忙脚乱。其次，当临摹较熟练后，《李思训碑》鲜明的顿挫又能让大家避免用笔圆滑。所以由楷入行，以此碑过渡，解散楷法，体会行书特点，可以说是一条捷径了。

通过行楷书的过渡，初步掌握了行书特点，就能选临行书帖本了。书圣王羲之是行书大家，留下了不少好帖，如《丧乱帖》《兰亭集序》等。这里向大家推荐《怀仁集王羲之书圣教序》。

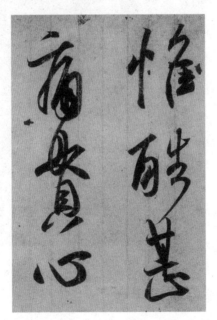

晋·王羲之　丧乱帖（局部）

《怀仁集王羲之书圣教序》是怀仁从众多的王羲之行书帖中集字而成的。虽然是集字，并非一气写成，但布局自然，章法和谐、连贯。此帖字字秀丽挺拔，笔笔流畅硬朗，且帖中收集王羲之的字非常多，可以扩展我们学习的范围，开阔眼界。

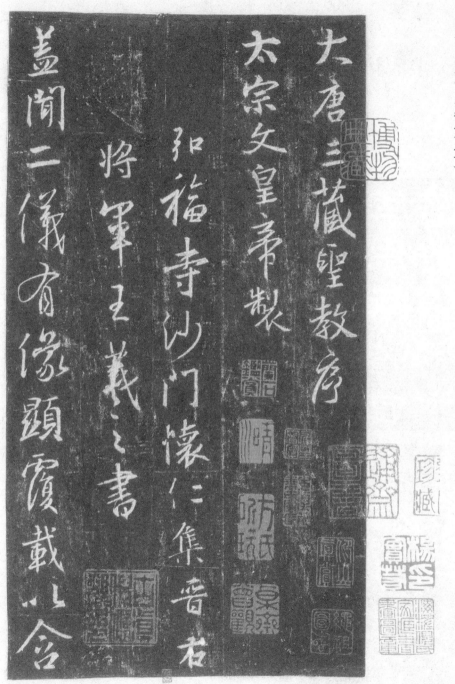

23. 学隶书选什么帖入手好？

汉·乙瑛碑（局部）

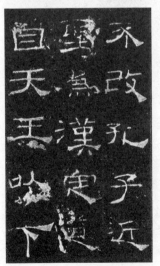

汉·礼器碑（局部）

汉隶碑刻佳作如林，风格各异，书写技法也有所不同。初学宜选择风格稳重、平正，用笔标准、易学的帖本。这样的范本在隶书碑帖中有不少，大家不妨根据自己的喜好和基础，选择与自己以往风格相近的帖本来学。

《乙瑛碑》是东汉时的碑刻，现在原碑立在山东曲阜孔庙内。《乙瑛碑》很好地体现了隶书的特色。此碑笔画粗细适中、姿态优美，波磔起伏舒展大方，结构雄健方整，却没有程式化的毛病，而是根据字形安排结构，或方或扁，灵动自然。入手即临习此帖，可以学到隶书用笔和结体的基本规范。

《礼器碑》刻石也存于山东曲阜的孔庙中。这块碑上的隶书被很多人看成是"平正秀逸"的典型代表。此碑笔画瘦劲，轻重变化大，粗细对比强烈。字的结构安排紧密，但与舒展的笔画相配合，又显得开张横展，潇洒大度。临习此碑，要注意细

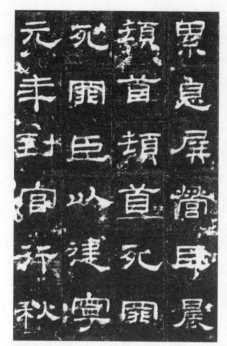

汉·史晨碑（局部）

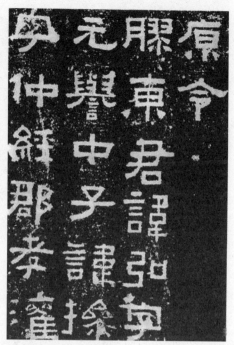

汉·鲜于璜碑（局部）

笔画的力度和方笔画的写法，以便熟练掌握隶书的用笔。

《史晨碑》是两面刻字，所以分前、后碑。此碑字形方正，结构严谨，笔画遒劲刚健，充满了传统书法的典雅美。学习此碑，可以体会、学习汉代隶书的纯正规范，从笔法到结体，都可为临习其他汉碑打下扎实的基础。

汉隶碑刻中，除上面提到的几种秀美风格的之外，还有一类是以方笔为主，风格粗犷的碑刻。此类风格以《鲜于璜碑》为代表。此碑笔画粗壮、均匀，干净利落，多用方笔，增添了许多力度，结体方正、端庄，遒劲有力。大家初学时也可尝试，但要注意总结用笔方法，避免死板。

隶书的实用性非常强，有很多人学习，但不少人所写的隶书过分张扬字中的波磔和燕尾，容易落入俗套。所以，初学隶书时就应注意总结古碑的精华，提高格调。

24. 写草书如何入手？

草书变化极为丰富，可以说"千人千面"，无论是用笔还是篇章安排，都能依个人抒发感情的需要而产生无穷变化。但不管如何变化，都要在严格的草书规范下进行。所以草书的入手帖，一定要规范，写法要准确，笔画、结构也要清楚。

《十七帖》是王羲之草书帖本的一个汇集，是其草书风貌的代表。此帖中共包括二十七种帖本，一千多字，是王羲之晚年所书。因为卷首为"十七"两字，所以被后人命名为"十七帖"。此帖刻得很好，现存的拓本也比较清楚，便于辨认，而且收字较多，写法规范，便于大家开阔眼界，认识草字。帖中的字疏朗、稳健，用笔处处有变化，轻重有致，连带自然；结体严谨，变化精妙，平中见奇；格调高雅、古朴。此帖无论是字的写法，还是章法的安排都很值得学习。

《书谱》也是入手学习草书的极佳范本。它的书写者是初唐书法家孙过庭。《书谱》是孙过庭所著的论述书法的文章，其中很多关于学书方法的论述对我们今天的学习依旧很有帮助，所以我们临习时也要注意它的内容。此帖草书写法娴熟、老成稳健，行笔流畅、秀美，又刚劲有力。帖中草字造型丰富，变化多姿，字间连带实虚结合，笔意相连，章法生动，气势连贯。临习此帖，可体会草书体势形态的丰富变化，学习气贯全篇、字字呼应的方法及多变的草书用笔。

以上两帖是草书中的精品，必须要学。此外，还应广泛涉猎不同风格类型的草书，在实践中识草字，练技法。王羲之的《初月帖》，智永的《真草千字文》，以及张旭的《古诗四帖》，怀素的《自叙帖》，黄庭坚、祝允明等书家的草书名作在学习中应有计划地逐步学习，继承传统，丰富自己。

晋·王羲之 初月帖

唐·孙过庭 书谱（局部）

25. 写篆书如何入手？

　　书法意义中的篆书包括甲骨文、金文、大篆、小篆等，其中小篆字形修长，排列整齐，用笔均匀，结字匀称，无论笔画多少都互相协调，左右对称，上下呼应，空隙也均匀分布，习篆书由小篆入手，易于快速掌握篆法。

　　小篆是秦始皇统一中国后推行的文字。秦始皇曾出巡五次，刻了七块石碑以期流传后世，但今天多数已不存在了，其中《峄山刻石》有后人翻刻的拓本流传。

　　《峄山刻石》是标准的小篆，很好地体现了小篆的特点，它的字形是长方形，结体向上下伸展，端庄稳重。笔画简洁，粗细均匀，圆起圆收，转折时圆中有方。以此作为初学范本，可帮助大家掌握小篆的基本用笔方法和结字规则，学到规范写法的篆字，对学习甲骨文、

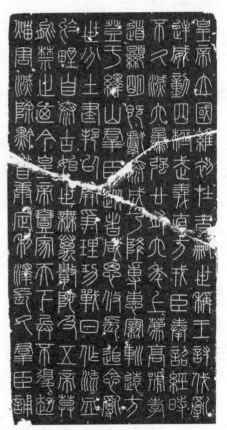

秦·峄山刻石（局部）

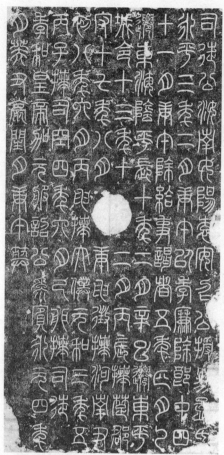

唐·李阳冰 三坟记（局部）

汉·袁安碑（局部）

金文及篆刻等都很有好处。

秦代小篆虽好，但毕竟年代久远，流传下来的很少。我们也可以从汉代和唐人所写的小篆范本入手学习。

汉代的《袁安碑》是不可多得的佳作，它继承了秦代小篆的传统，用笔挺拔、流畅，结体规范，显得秀丽端庄。同时，此帖笔画多的字线条细，笔画少的字线条稍粗，又显得活泼自然。

《三坟记》是唐代的李阳冰书写的，笔画均匀有力，结体稳健，同样值得一学。

59

26. 什么叫入帖、出帖？

学习书法是一个向古人学习，然后创造与众不同的个人风格的过程，这个过程中的两个重要环节就是入帖和出帖。

入帖是指学习书法必须要先选择古人的优秀帖本，认真临习，达到形似、神似、惟妙惟肖的程度。对于初学者来说，入帖是非常重要的。入帖是为了尽可能多地学到古代优秀范本中的精华，掌握写字的基本方法，体会古代书法的精神风貌，从而走上正确的学书之路。只有能将他人的优点据为己有，才能不断丰富自己，提高书艺。临习他人帖本，要能够进入其中，认真体会、深入分析，临出的字才能形神兼备。所以"入帖"是对大家最基本的要求，同时也是一个很高的要求。

出帖是在具有入帖的能力后，能融会各家，不拘泥于一家一帖的技法，书写出自己的风格。出帖是入帖的目的，是书家一生的追求。它的目的是运用传统的技法，融进自己对书法的理解和情感，进行带有个人风格的创作。

入帖是学习书法的基础，而出帖是运用入帖的成果再创作，两者的关系是显而易见的。当然，入帖是摹仿，不是我们学习的最终目的，只强调入帖，不讲出帖，大家学习时就会失掉个性，成为某家某派的影子。但不强调入帖，只强调出帖，出帖又从何处"出"呢？有人担心，入帖太深，会不能"出"。其实不必担心，因为每个人的经历及所处环境、时代都不同，虽然临帖时临得很像，一旦脱离帖本创作，技法、面貌可能有原帖痕迹，但也不会完全一样，必然会带入自己的特色。而且，我们一生不会只学一帖，要临习不同风格的多种帖本，集众家之长于一身，创作作品的面貌自然会与众

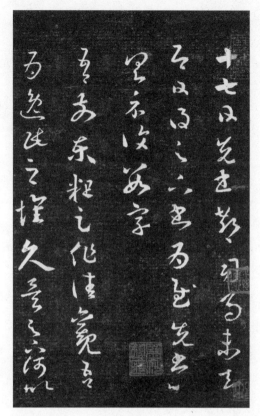

晋·王羲之　十七帖（局部）

宋·米芾　临十七帖（局部）

不同。宋代大书法家米芾在学书过程中，曾苦心学颜真卿、柳公权、欧阳询等人的书法，入帖很深，后又深入学习王羲之、王献之的书法，正是因为他在临习中能够"入帖"，熟练掌握了晋唐书法家的用笔方法，才形成了自己洒脱、飘逸的"米字"风格。古代很多书法家临写的功力都很深，临写古帖可以乱真，然而他们的书法创作又富有个人风格。可见，要想"出帖"，必须要真正"入帖"。

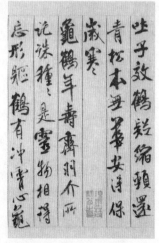

宋·米芾　蜀素帖（局部）

27. 什么时候换帖好，换什么样的新帖本好？

　　临帖的目的是向他人学习，当然要把别人写的字中的好东西全学到后才能停笔。那么，临到什么程度才能说自己已经把帖本中的好东西全学到了呢？我想，应该经过摹写、面临、背临的过程后，做到真正地入帖，把帖中的字临得形神兼备了才能停下来，再考虑换帖。只有达到了这种熟练的程度，才能确保已全面掌握了原帖，并能把学到的技巧带到以后的书写中去。

　　换帖，目的是学习新技法，加深对书法的理解，再结合自己以前临习的成果，会使自己的风格日益成熟，这是循序渐进的学书之路。

　　换帖不能随便换一本帖就临，要精心选择。有的人总愿意选择与自己以前所临的字帖相近的范本，认为这样不会把已学到的东西丢掉。有些人怕忘记已经掌握的技巧，总舍不得换帖。这些作法都值得商榷。不向新鲜事物挑战，自己会停止不前，书法学习也一样，不去学习新东西，怎么能使书艺长进呢？选择与自己原来风格相近的帖来临习，那些书写技巧早已是自己的了，再花时间、精力，收效不会十分明显。这时，若想使自己的笔法丰富起来，应选择与自己风格不同的帖来临习，才能真正学到别人擅长而自己所缺少的东西，增长自己的本领。原来已掌握的技巧，是通过自己的实践得来的，不但不会被忘记，还会成为以后临习的基础。

　　如果想换一种书体来临习，应选好帖本。如果是在同一种字体的帖本中选择，应该在对帖本有初步的了解后再确定。例如我们学习唐楷，已临写过柳公权的《玄秘塔碑》，掌握了柳体楷书的用笔、结字方法，就没必要再去临习风格类似的《神策军碑》了，应考虑风格与之不同的欧体《九成宫醴

泉铭》或颜体各帖。颜体各帖风格差异较大，学习过规矩平正的《多宝塔碑》，还应进一步选择风格粗犷、厚重饱满的《颜勤礼碑》《麻姑仙坛记》等帖本临习，以便全面地理解颜体特点。隶书也是一样，学习了飘逸、端庄的《礼器碑》后，不妨尝试一下方正、凝重的《鲜于璜碑》，掌握了多种隶书写法，也就为"出帖"创作提供了更坚实的基础。希望大家能在选好各体入手帖的同时，根据个人情况合理换帖。

28. 练字应采取什么姿势？

练书法，首先需要有正确的写字姿势，姿势不正确，不但写不好字，还会有损身体健康。

写字姿势一般有两种：坐姿和站姿。

坐姿，一般在写中、小型的字时采用。大家初学时执笔不稳，也应采取坐姿书写。坐姿书写的要求可以用八个字来概括：头正、身直、臂开、足安。这样能使我们全身各部位自然、灵便、轻松、舒服，便于写好字。

头正：就是头要端正，稍微向前，但不要把头低伏在桌子上，也不要向左右歪侧偏斜，否则不但容易损伤视力，而且不易把字写端正。

身直：就是身子要坐端正，两肩齐平，腰部自然挺直，胸部张开，距离桌沿约一拳的空间。这样不妨碍呼吸，也有活动的余地。

臂开：就是右手执笔，左手按纸，两臂自然张开，成为对称、均衡的姿态。

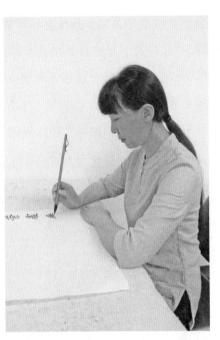

坐姿

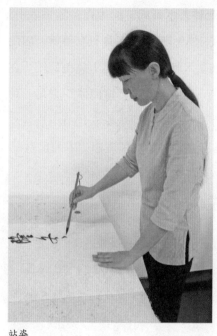

站姿

这样容易将横写平，竖写正，写撇、捺也放得开。

足安：写字时两脚要稳放在地面上，不要翘二郎腿，或者抖腿。身直足安，稳坐在座位上，便于用力，也易使心情平静，进入书写状态。

写较大的字时，如果坐姿使胳膊施展不开，就应采用站姿来书写。站着书写除了做到以上所说的四点之外，还需注意站姿。

站着书写时，脚应自然分开，并随着书写的需要适当移动。上身应适度前屈，但不能弯得太厉害。过分弯腰，书写时间一长就容易疲劳。需低头俯视正前方，视线与纸张大约成45°角。如果只盯着正下面的一块地方，则忽略了对全局的照顾，这样是写不好大字的。另外书写时要悬肘，不可使肘和腕放在书桌上，一肩高、一肩低地书写，这样就失去了站着书写的意义。

29. 什么是"馆阁体"，如何避免把字写成"馆阁体"？

今天大家谈到书法，一般把它看作一种艺术形式。因为在实际生活中，我们已经很少用毛笔来写字了。而在古代，人们写字的工具只有毛笔，因此很强调毛笔字的实用性。书法的实用性和艺术性在不少书体上完美地统一在一起，如欧体楷书，既清晰、好认，又有独特的风格。"馆阁体"则是一种突出书法实用性却不能很好地表现艺术性的书体。如果大家对比一下唐代欧阳询所书的《九成宫醴泉铭》和清代黄自元的临本时就能看出二者的区别。

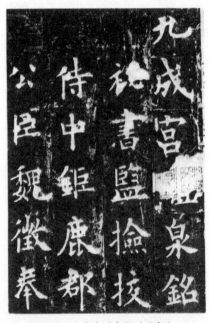

唐·欧阳询　九成宫醴泉铭（局部）

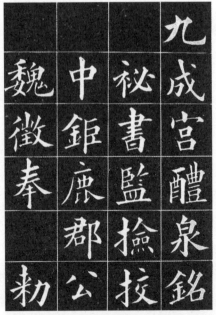

清·黄自元　临九成宫醴泉铭（局部）

　　我国古代的科举考试起源于隋唐，随着考试制度越来越严格，不但考试内容有诸多规定，就连考试时答卷的字体规定得也很严格，书写是否符合规范成了能否被录取的重要标准。所以封建社会的很多读书人为了能够通过科举考试走上仕途，便苦学这种考试书体。宋代称它为"院体"，明代称为"台阁体"，清代称为"馆阁体"。用"院""台阁""馆阁"等官方机构名称为这种书体命名，也可以看出封建统治者对它的提倡。

　　"馆阁体"属于楷书的一种。它把小楷书写进一步规范化，并形成了特定的模式，极强调规范而不重视个性，所以不管是谁写出的"馆阁体"，都可以用三个字概括特点——方、光、乌，也就是说，"馆阁体"的字都方正、光洁、乌黑。"馆阁体"作为一种实用书体，用笔规范，结构匀称，整齐划一，但从艺术的角度上看则有致命的弱点，它过分追求点画形状、结构关系的严谨，拘谨呆板，生气不足，毫无个性，缺乏艺术感染力。

　　我们今天学习书法，多是为了陶冶情操，用这种艺术形式来表现个性，所以，应尽力避免把字写成千篇一律、缺少生机的"馆阁体"。要做到这一点，需从几个方面进行努力。

　　第一，要提高艺术的鉴赏能力，调整审美观念。对待馆阁体，我们应从艺术的角度去认识它的优劣、成败，清醒、客观地分析它的缺点，从而得出对它的正确看法，才有可能在实践上避免"馆阁化"。

　　第二，要选择一条正确的学书途径。提到学习楷书，人们往往会想到四种书体：颜、柳、欧、赵。这四种书体之所以让人们记忆如此深刻，正与"馆阁体"的形成有关。科举考试时，人们为了能把字练得符合考试标准，按照各体特点选定了"颜→柳→欧→赵"的习字顺序。颜体方正宽博，先学颜，就能得到"占格"的本领。但颜体厚重多筋，初学者容易写得臃肿无力，所以再学柳体让写出的字骨力遒劲。有了"颜筋柳骨"作底子，再练欧体，增加字的秀润，最后练习赵体，使字更加灵动。这样练出的字就达到了官方"馆阁体"的标准，可以用于应考了。到了现代，书法作为一门艺术形

式而存在，这套程序就显出了它的致命弱点。"颜、柳、欧、赵"四种书体均是优秀的习字范本，但学习时切不可学死，要将四体中独具特色之处为自己所用，也可以从中选择较喜欢的一体重点学习，不用面面俱到。如想致力于楷书学习，除学这四体或从四体中选择重点学习以外，一定要取法更为高古、稚朴的传统佳作，如魏碑和晋人楷书等。著名书法家沈尹默幼年从黄自元所书馆阁体入门学书，后看到欧阳询《九成宫醴泉铭》拓片有所觉悟，为脱去馆阁体的呆板匠气，他广临汉魏碑刻，终于变法成功，取得很高的艺术成就。

第三，要在学好一家的基础上广采博收，多临不同时代、不同风格的碑帖，拓宽视野。学习书法，以一家或几家书体为主攻是必要的，但不可只学这些，而对其他风格、时代的书体一无所知，这样很容易囿于条框之中，无法发展自己的个性特点，甚至会形成"馆阁体"。扩大取法的碑帖范围，多临、多读不同类型的帖本，从各家风格中吸取营养，使创作手段更丰富，可避免成为某种风格或书体的"复制品"，自然也可避免"馆阁化"。

30. 练硬笔字与练毛笔字有什么关系？

随着硬笔在现今生活中的广泛应用，人们不再只满足于硬笔书写的快捷，还希望能写出漂亮、高水平的书法作品，硬笔书法由此产生，近些年发展得非常迅速。

硬笔书法与毛笔书法同称为书法，既有着紧密联系，又由于书写工具的不同而存在差别。

对于硬笔书法来说，毛笔书法中所提倡的用笔有力、结字匀正、篇章布局自然合法等依然适用，需要大家学习时苦心钻研。硬笔笔尖硬，弹性小，容易体现字的结构美，却很难像毛笔那样写出强烈的轻重变化。同时，硬笔笔尖纤细，也难以完成大幅作品。我们在练习硬笔字时，应该考虑到它的这些特点，采取相应的措施。

一、用指运笔。硬笔的笔尖细，用手指的运动足以控制。如果加入手腕的运动反而易使笔失去控制，写出不扎实的笔画。

二、起、收笔动作要简洁。硬笔写出的笔画较细，如果还按毛笔字的写法，藏锋起笔、收笔时顿笔回锋，笔画起收处会显得粗壮臃肿、不自然。所以硬笔字的起、收等顿笔处只需轻压笔尖，做一交代即可。

千里之行 始于足下　　　错误书写

千里之行 始于足下　　　正确书写

三、硬笔字的结构很重要，所以要特别注意字的重心平稳、结字均匀、中宫收敛等问题，个别地方可比毛笔的处理夸张一些。

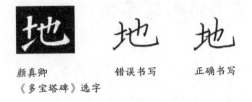

颜真卿　　　　　　　错误书写　　　　正确书写
《多宝塔碑》选字

四、注意用笔的轻重变化，写出笔画的弹性。硬笔笔头尖细，不易表现笔画轻重，我们书写时就更需利用笔尖的微弱弹性，写出细小的轻重变化，避免把字写得僵直、死板。

错误书写　正确书写

练习毛笔字和练习硬笔字也有密切关系。不少著名的毛笔书法家同时也是硬笔书法的高手，可见练就了毛笔书法的本领，只需稍微适应一下硬笔的特点，同样可以用硬笔写出一手好字。而且，古代一些小楷经典帖本也可作为硬笔字帖来临摹，对锻炼大家的硬笔技法很有帮助，还能增加硬笔书法的古雅气息。

硬笔临写范例

天下有始以為天下母既得其母以知其子既知

其子復守其母没身不殆塞其兑閉其門終

身不勤開其兑濟其事終身不救見小曰

明守柔曰强用其光復歸其明無遺身殃

是謂襲常　節臨道德經　金梅硬筆

71

31. 怎样执毛笔有助于写好字？

执笔是为了用手牢牢地把笔控制住。毛笔种类不同，书写姿势不同，书写的书体不同，执笔的方法也不一样，通常用的有五指执笔法、三指执笔法和提斗法。

五指执笔法，就是五个手指一齐向笔杆发力，稳稳地控制住毛笔。五个手指所起的不同作用，可以用五个字来概括：擫、押、钩、格、抵。"擫"就是用拇指第一节前端出力，拇指略向上倾斜着，用指肚紧贴笔杆内侧，指关节微微向外突出，用力的方向是右前方。"押"是用食指第一节和拇指配合，夹住笔杆。"钩"是用中指第一节在食指下面紧贴笔杆，加强食指的力量，用力的方向是从左前方向右后方压笔杆。"格"是用无名指指甲与第一关节之间的部位顶住笔杆，由内向外推动笔杆。"抵"是用小指紧贴无名指，协助无名指用力向外推笔杆，避免笔杆向里倾斜，而小指始终不接触笔杆。从这五个字可以看出，五指执笔法中，五个手指各司其职，缺一不可，书写时五指也都应注意协调发力。

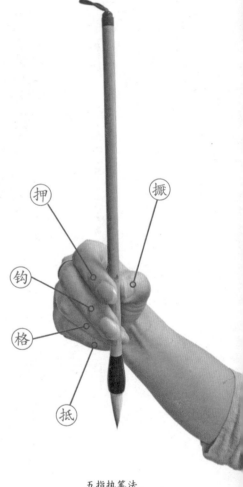

五指执笔法

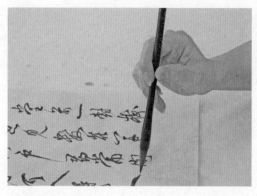

三指执笔法

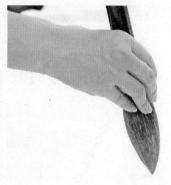

提斗法

三指执笔法，即主要以大拇指、食指、中指握笔，其他两指只起辅助作用。执笔时，大拇指和食指分别在笔杆左后方和右前方出力，夹住笔杆，中指从笔杆后侧支撑住，与大拇指、食指共同出力控制住笔杆。也有的人把食指和中指都放在笔的外侧，与内侧的大拇指一起执笔。用三指执笔比五指执笔灵活些，笔的活动范围也更大，但由于缺少两指用力，因此控制笔的难度也相对大一些。

写大字时，我们经常要用"揸笔"，这种笔短而粗，用以上两种执笔法不易控制住粗大的笔头，需采用"抓笔法"，因"揸笔"又叫"斗笔"，所以此法又叫"提斗法"。此种执笔法的要领是拇指在笔杆内侧，其余四指在外侧围绕笔杆排列，与拇指相对。

以上三种执笔法，最基础的是五指执笔法，且这种方法执笔最稳。我们应首先学会五指一齐出力控笔，这也有利于养成良好的执笔习惯，待控笔自如后再根据需要练习其他用笔方法。

32. 为什么执笔时要做到指实掌虚？

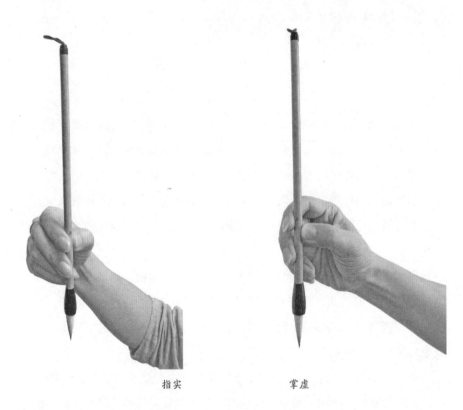

指实　　　　　　　掌虚

　　"指实掌虚"是对执笔最基本的要求。执笔时，手指的正确姿势是略前伸，稍弯曲成弧形，关节处向外突起，以手指指肚和第一关节接触笔杆。这样，没有任何一个手指与掌心相碰，所以形成"指实掌虚"的状态。

　　"掌虚"是为了将着力点集中在五指执笔的部位，同时便于手指活动，提高运笔的灵活性，使手腕不至于紧张、疲劳，写出的笔画自然而有力度。"指实"是为了执笔牢固，使笔随腕行，也便于手指用力。

　　自古以来，有"掌虚"能容纳一个鸡蛋的说法，实际上这是不科学的。有的人甚至手中握着鸡蛋或乒乓球来练习执笔，这就更不可取了。每个人的手大小不同，手形当然不同。书写时手指要配合手腕的动作不断屈伸，掌虚只是相对的。强调"掌虚"，意在避免大拇指僵直、虎口相合，以及小指和无名指内扣，贴在手掌心上，使手指失去活动余地。

　　书写时，如果手指活动幅度过大，在行笔时就难以始终保持正确的执笔姿势，特别是向右下方行笔时，中指用力回钩，无名指和小指就会蜷缩入手掌中。因此，书写时应该注意每个手指都要发挥作用，不仅是与笔杆相触的手指出力，在下方起"支撑"作用的手指更应注意配合其他手指的动作。同时，注意纠正用笔中的其他毛病，做到正确执笔。

33. 执笔紧一些，写出的字才会有力吗？

在众多书法故事中，有一个关于王羲之父子的故事误导了很多人。相传王羲之看到小儿子献之在练字，从背后出其不意地拔他的笔，但没有拔出来，王羲之因献之执笔牢固而断言他能成为书法名家。因此，不少人认为只有执笔紧，才能使笔力增强，把字写好。

其实并非执笔越紧，写出的笔画质量越高，只有松紧适宜，才是执笔的最佳状态，最利于写出好字。

执笔太紧，手指过分用力，必然使手指、手腕，甚至胳膊的肌肉紧张、僵硬，不能自如地运笔，也容易疲劳。同时，手指用力握住笔杆，注意力集中在握笔处，不能集中全臂、甚至全身的力量用于笔锋，写出的笔画怎么可能挺拔有力呢？执笔的目的是用笔，执笔的力量作用于笔杆，更重要的是要通过笔杆使力到达笔锋处，所以要巧用力量，单纯紧握笔杆是没有用的。

当然，握笔太松，行笔时摇晃不稳也是不行的。执笔的松紧程度以书写时能保证笔杆相对正直、不颤抖为宜。

执笔用多大力？这与人手的大小、笔杆粗细、笔的轻重有关系。初学时不熟练，所以握得紧一些才能控制住笔，练习一段时间后，掌握了笔的"脾气"，自然就可以轻松驾驭了。至于如何使笔画有力，则需长期的摸索、磨炼，掌握正确执笔、用笔的方法，对书法有了正确认识以后，努力练习就能达到目的。

希望大家在书写中不断总结经验，合理用力，使手指轻松，执笔稳健，笔画挺拔。

34. 笔执得越高越好吗？

有的朋友看见书法家表演时，执笔位置很高，写字潇洒，非常佩服，认为只有笔执得高才能锻炼控制笔的能力，所以也采用"高执笔"的方法练字，但效果却不理想。

其实，执笔的高低并不是随便安排的，过高或过低都会影响书写效果。

执笔的位置，在书法领域叫笔位。书写的字体、字的大小和书写时身体的姿势是确定笔位的依据。

按书写字体的不同，确定笔位的一般规律是草书三分笔，行书二分笔，楷书一分笔。笔杆的中间叫"腰"，笔杆的下端叫"端"，从"端"到"腰"分为三部分，最下面的部分称为"一分笔"，中间的部分叫"二分笔"，最靠近腰的部分叫"三分笔"。手握在一分笔处，笔杆活动范围小，握笔也相对稳当，适合写规矩的楷书；手握在三分笔处，笔杆活动范围较大，书写时灵活自如，写笔法变化丰富

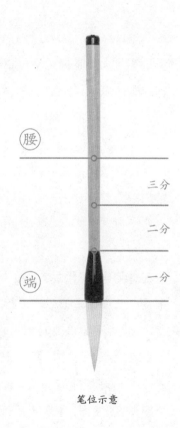

笔位示意

的草书正合适。

字体大小不同，笔位也不一样。总的来说，写的字越小，笔执得越低；写的字越大，笔执得越高。坐着书写应把笔执得低些，使腕能平放，避免耸起右肩，手臂疲劳。若站着书写，笔位则应上移一些。

对于笔位，书法上是很讲究的。如果不论写什么字，笔都执得很高，就难以掌握重心，行笔不稳，也不易使力量凝于笔端；而执笔太低，运笔不灵活，且手把笔锋遮挡住，眼睛看不清行笔轨迹，难免侧头贴近桌面，姿势不正确，笔画也容易写歪。所以写不同字体、不同大小的字，要注意调整执笔位置。另外，初学时执笔不可太高，控笔能力增强以后，方可提高笔位，任意挥洒。

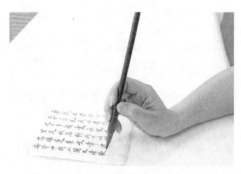

低执笔

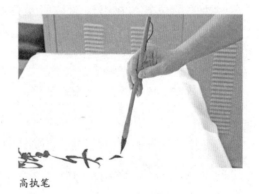

高执笔

35. 什么叫"执笔无定法"?

前面讲了不少关于执笔的要领，但自古以来又有另一种说法，即"执笔无定法"，有些朋友执笔存在问题，使得书写的笔画质量不高，却以"执笔无定法"作为借口不愿调整。那么这句话该如何理解呢?

"执笔无定法"出现在宋代书法家苏轼的《论书》一文中。现在来看，这句话的意思应理解为，书法家们在掌握了传统执笔方法以后，根据个人习惯和书写效果的需要，对原执笔动作进行改造，总结出不同的执笔方法，它包括执笔时用几个手指、执笔位置的高低、握笔力量的大小等。

这句话说出了执笔的真谛，即执笔采用什么姿势并不是最重要的，重要的是写出来的效果怎么样。不管执笔姿势是不是符合"传统"，只要能写出好字，都值得肯定。

但"执笔无定法"绝非执笔无法。苏轼的这句话还有下文，"要使虚而宽"。也就是说，执笔姿势有差别，但是掌心虚宽，手指灵活是各种执笔方式都必须遵守的准则。

虽然执笔姿势对于字的优劣不起决定性的作用，但执笔不受基本法则的约束，是要走弯路的。执笔法延续到今天，已经过历代书家反复尝试、总结，其中必然有它的规律性和可借鉴之处。书写时，不管几指握笔，其他手指同样要出力配合，而且执笔姿势要舒适、自然、灵活，不要拘谨、生硬、呆板、僵化。

对于初学者，应虚心向前人学习，打下正确、坚实的基础，其中执笔法也是重要一环。所以，初学者必须把前人总结的正确执笔法完全学到，待自己能运用自如了，才能"同中求异"，进行创新。

36. 写出的笔画缺少笔力，是不是因为笔毫太软？

笔力是指书写出的笔画富有质感，具有力度。这种力度是笔与纸摩擦所产生的，蕴含于墨迹之中，使人看后感觉到笔画挺拔、有精神。这就有如人的肌肉与骨骼的关系，骨骼上有肌肉包裹，但人们看到肌肉，仍能感到骨骼的存在，给人以力量感。笔画不管是圆润厚重的，还是瘦劲峻峭的，都能让人感到内在的力量，这也就写出了"笔力"。

"笔力"的表现，不在于书写时胳膊、手指使多大的力量，而是一种巧力，缘于高超的用笔技巧。那些年纪较大的书法家，力气很小，但是他们利用高超的技巧，写出的笔画依旧充满力量，而力气较大的小伙子却不一定能控制手中的毛笔，写出高质量的笔画来。书法家利用笔毫在纸上顿挫提按，写出变化丰富、笔力劲健的笔画，如果只用蛮力，写出的笔画只能粗重、死板，不可能是有笔力的。

怎样才能锻炼笔力呢？必须要提高驾驭毛笔的能力，学习用笔技巧，临帖就是在向古代书家学习用笔技巧，在实践中增强笔力。前面已提出过对临帖的要求，即形似、神似。这也是锻炼笔力必须要做的。只有准确地临摹出字帖上笔画的形状，才能揣摩出书家用笔发力的方法，获得书写的技巧，这样写出的笔画自然也会充满力量。

有些朋友，把用笔无力归罪于笔毫太软，换硬毫笔再写时仍不能达到理想的效果，可见"笔力"软弱并非是因为笔毫太软。

启功先生喜爱用以羊毫为主的兼毫笔，但写出的字似"银钩铁画"。笔虽柔软，写出的笔画外形丰厚、饱满，内存筋骨，并不妨碍表现笔力。

笔画软弱无力的症结在功力不够和用笔方法方面存在问题，表现在书写上，就是运笔不够沉着、稳健、扎实，没有中锋行笔，此外，写方笔的折法和圆笔的转法不够熟练，写一个方笔转折，就应用顿挫的折法，如果用了转法，不管用什么笔，写出的笔画都会是软弱无力的。

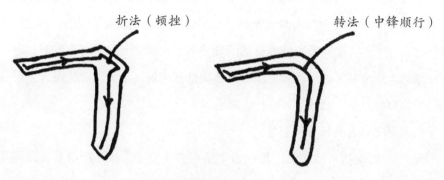

笔力蕴含于墨迹之中

要想锻炼笔力得从平时做起，练好基本功，并注意体会笔与纸之间的摩擦力，稳健行笔。这样日积月累，必有所成。

37. 用指运笔还是用腕运笔？

运笔是指笔毫的运动。在运笔时，指和腕各有任务，也就是"指主执，腕主运"。毛笔在运行过程中，五个手指要握住笔杆，使笔杆直立，用手腕的力量带动毛笔移动，笔杆随手腕的运动方向而运动，即用腕运笔。

为什么不能用手指运笔，而非要用腕呢？一方面，用手指的力量拨动笔杆，笔杆便会左右倾斜，摆动不定，很难保持中锋。同时，手指既要执笔，又要运笔，无法合理分配力量，所以，以指运笔写出的字多是虚浮无力的。另一方面，手指长度有限，使笔杆的活动受到很大限制，只能写小楷字，再大一些就无法应对了。用腕运笔就可以解决这些问题，手臂活动范围大，可以轻松写大字。指、腕各司其职，也避免了执笔与运笔的矛盾。

用腕运笔，有这样几种姿势。

第一，枕腕法：运笔时，把左手平垫在右手腕下，或是把右手腕贴在桌面上书写。手腕有左手或桌面做依托，易于控制行笔，适合初学者使用，

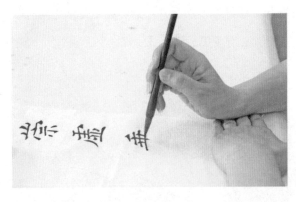

枕腕法

也适合书写小楷。

运用"枕腕法"时，应注意"腕平掌竖"的要领。书写过程中，执笔的手要竖起手掌，腕要水平贴于桌面，这样才便于掌、腕、肘、臂的配合。"掌竖"有利于笔在运行中保持直立，"腕平"便于手腕活动自如。

第二，悬腕法：腕离开桌面，以肘部放在桌上，作为支撑来运腕写字，称"悬腕法"。这种方法难在手腕悬空，没有依托，刚开始时会比较吃力，但经过一段时间的练习后便能运用自如。此法是以小臂的转动带动手腕的运动，但手腕不可依赖小臂和肘而僵死不动，笔画的轻重疾徐的变化都要靠腕的活动来表现。悬腕书写，手的活动范围加大了，所写的字自然也可以放大一些。

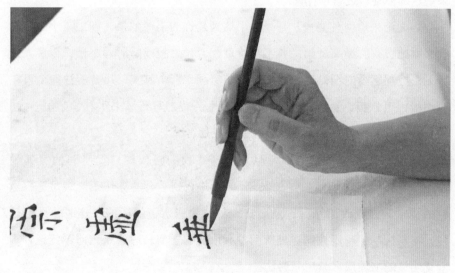

悬腕法

第三，悬肘法：手臂不与桌面接触，运笔时抬臂，放松肩部，肘部离案悬空。用这种方法写字，整个胳膊没有任何依托，活动范围最大，以肩、肘的运动带动手腕运笔，可任意挥洒，用来写大字、榜书及变化丰富的行书、草书是最合适的。悬肘法能充分表现用笔技巧，不可不练。

38. 运笔时一定要悬腕或悬肘吗？

书写时运用悬腕和悬肘这两种姿势比较自如，可表现丰富的笔法变化，能适应多种书体和书写效果的需要。若能熟练地悬腕或悬肘书写，说明大家控制毛笔的能力较强。这两种姿势也被历代书家推崇，绝大多数书法家都是采用这两种姿势进行创作的。

但无论采用何种姿势，都是为了达到最佳的书写效果。如果写小字，没有必要把腕或肘高高悬起，若不是特意练习，悬腕或悬肘写小楷，很多人会因无法控制笔画的细微变化而哆嗦，使笔画变形，其实，用枕腕法完全可以写小楷，用悬腕、悬肘法反而增加了难度。若书写行草书手札，字虽不大，但是行草书笔势多变，采用悬腕法就比较适合。

所以，三种书写姿势本无高下之别，我们应根据自己所写的字的大小及字体等来选择合适的书写姿势。当感觉到手臂的动作不能满足笔画延伸的需求时，应改用悬腕、悬肘法。写结构稳定、规矩的书体时，运笔较慢，不易控制，可用枕腕、悬腕两种有依托的姿势；写线条走向不定，轻重变化明显的书体应尽量用悬肘法。

当然，如果大家想锻炼自己的控笔能力，运用悬腕、悬肘法倒是好办法，可练习手腕在悬空状态下控笔的稳定性与灵活性，而且摆脱掉枕腕的束缚，有利于把笔法练得更丰富多变。但练习中要坚持中锋行笔，执笔要牢固，循序渐进，不要急于求成，避免养成错误的用笔习惯。

39. 悬腕、悬肘写字时手会颤抖，怎么办？

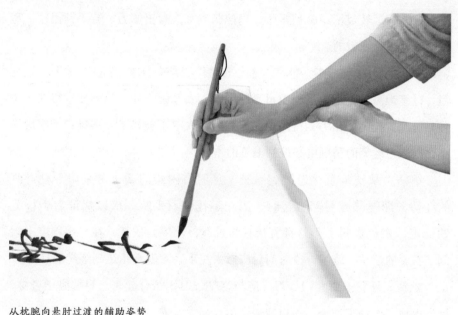

从枕腕向悬肘过渡的辅助姿势

用悬腕、悬肘的方法，初学时手臂颤抖是很正常的，写出的笔画质量自然也不高。但这些都是暂时的，只要按正确姿势练习，过上几个星期就会逐渐习惯。

第一，悬腕、悬肘应在枕腕书写已较自如的前提下练习。如果没有一定的执笔、运腕基础，学习起来难度较大。

第二，练习时，应保持正确姿势，双肩水平，身体正直，毛笔不要左右偏斜，肩、臂、肘应尽量放松，用腕力运笔。肩臂放松，不易疲劳，

能保证毛笔运转灵活，腕稍紧张，以控制毛笔，写出笔力。若手臂僵硬，写出的笔画也是死板的。

第三，为了初期能尽快掌握运笔动作，应从大字练起。字大，笔画粗，行笔距离长，运笔过程中可不断调整，大笔画不如小笔画要求得那么精确，可减少控笔的压力。待用悬肘、悬腕写大字不颤抖了，再逐步把字形缩小，以练习运笔的精确度和控制毛笔的本领。

第四，从枕腕直接过渡到悬腕、悬肘有困难的话，可采用一种过渡的姿势，即腕部或肘部悬起时，用左手托住右手腕，借以保证右手行笔的稳定，避免颤抖。但这种方法只为过渡，左手为依托，在一定程度上限制了右手的活动，练习一段时间后应撤去左手，才能真正达到练笔的目的。

悬腕、悬肘不用专门练习，应与临帖、习作结合起来。只要勤学苦练，持之以恒，多动手动腕，很快就能运用自如了。

40. 书写时笔管是否需要保持垂直?

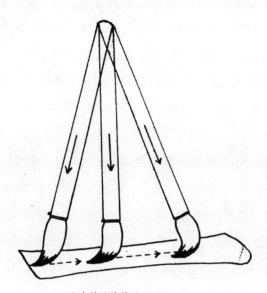

正确利用笔管的运动

笔管保持与桌面垂直是相对而言的，实际上，任何人在运笔过程中都不可能让毛笔始终垂直，也没有必要这样。但并不是说在行笔时笔管可任意歪斜。

强调笔管垂直，是为了保证行笔以中锋为主。如果毛笔侧倒下去书写，那就不是在用圆锥形的笔尖（即笔锋）写字，而是在用笔尖和笔肚的侧面涂抹，写出的笔画不可能有质感，也不容易写出轻重变化。

　　中锋行笔，笔毛运动的方向应与笔画的走向一致，那么笔管的运动方向也是和笔画走向一致的。例如写横画是由左向右书写，如果要保持笔管垂直，就需在行笔过程中向右移动胳膊，这显然很不方便，也不利于控制毛笔，这时可以使笔管稍向左右倾斜，完成行笔过程。但如果笔管向前后倾斜，那就与涂抹无异了，是错误的。同样，如果是写竖画，则笔管只能前后移动，而不能向左右偏斜；如果是写撇捺等斜向笔画，笔管也只能斜向运动。

　　值得注意的是，笔管的倾斜运动，一定要使用腕部，不应只用手指推动笔管，这会造成执笔动作不规范。另外，写过长的笔画时，腕部轻微转动无法满足需要，还是应适当移动肘部，不要过分依靠笔管偏斜，以免偏锋用笔。悬肘用笔，活动灵便，应多移动肩臂，尽量使笔管垂直。

　　笔管的偏斜易造成偏锋用笔，在书写时应随时检查，正确利用笔管的运动。

41. 什么叫用笔，用笔与用锋的关系是什么？

用笔是指书写时使用毛笔的基本原则，从广义上讲，是指使用毛笔的方法；从狭义上讲，是指字中笔画的写法。由于使用毛笔的最终目的是为了写好点画，所以，广义和狭义的理解是一致的。

用笔又可以称作"笔法"，其中包括执笔法与运笔法。它的技法很多，基本技法有"起笔""行笔""收笔"等。用笔的基本原则为"无垂不缩，无往不收"。也就是说，笔毫在笔画中运动时，笔势有来必有往，有去必有回；有放必有收，有运必有止。例如，写竖画到笔画终了时，应将笔锋向上回收；横画写到笔画结束时，也须将笔锋向左收回；起笔时也需逆向起势，使起笔、收笔得以前后呼应，使笔画饱满，扎实有力。

实际上，"无垂不缩，无往不收"这八个字正是对笔锋使用的要求，用笔的关键是运用笔锋。

笔锋是指笔毫的尖锋。把笔尖的毛捻开压扁后，尖端处的笔毛尖锐，能透光，这就是笔锋。笔的弹性由"锋"决定，笔锋能在行笔时自如地弯曲挺直，我们在书写时要合理、恰当地使用笔锋。

运笔写字的过程中，有中锋、侧锋、偏锋、露锋、藏锋等多种方法，中锋用笔是写好字的关键。书法线条要表现出骨力、弹性和立体感，就要注重中锋用笔。当然，不能单一运用中锋，还要用侧锋加以配合，才能使点画富有变化，用笔才能自如、生动。

元代的赵孟頫提出"结字因时而传，用笔千古不易"，即是指不论字为何体、哪种风格，结字方法、篇章结构有多大的不同，只要书写工具不改变，书写时所遵循的用笔规律都不会改变。离开了这些用笔的基本规律，书法艺术也就不存在了，可见，用笔在书法中的重要地位。因此，在书法学习中，应注重练习用笔，掌握其基本规律。

42. 怎样理解中锋行笔？

扫扫我

看金老师演示中锋行笔

中锋又叫"正锋"，是毛笔书法的基本用笔方法，也是写好字的关键。

中锋行笔是从篆书的圆笔发展而成的，运笔写字时，笔锋保持在字的点画正中，就叫"中锋"，这样写出的笔画圆润饱满，柔中有刚。

不过，中锋行笔，并非让笔尖始终处于笔画正中，没有丝毫偏斜，只要使笔尖在点画内行走，运笔方向与笔锋所指的方向相反即可。

运用中锋行笔适合写圆笔，写方笔就易显得软弱无力，也不容易写方整，因此"笔笔中锋"的说法并不科学，通篇只用一种笔法书写也会让字显得单调呆板。中锋用笔必须与侧锋用笔相结合，才能方圆兼备。例如，写折画时，折笔处肯定要用侧锋，以求圆中有方，而折笔处前后的笔画则需以中锋行笔，才能保证笔画的质感和立体感。横画的起笔、收笔同样要用侧锋，但笔画中间部分需用中锋行笔。可见，"笔笔中锋"应理解为每个笔画中的行笔过程要保持中锋，而起、收、转折处则应中锋、侧锋相结合。

要做到中锋行笔，应该注意以下两点。

第一，执笔要正，书写姿势要正确，这样才能保持笔锋中正，为中锋行笔打下基础。

第二，注意提、按、顿、挫的运用。我们说，中锋行笔时，笔锋方向应与行笔方向相反，所以在写折画或其他用笔方向有变化的笔画时，就需要

及时用提、按、顿、挫的方法调整笔锋方向，使其回归中锋。"提"是提起笔杆，使笔尖着纸，靠笔毛自身的弹性使毛笔恢复到笔画正中位置，为按笔做准备。"按"是在"提"的基础上下压笔毛。由于提笔毛已使笔毛恢复到了书写的起始状态，所以往什么方向压毛笔都很自如，只需依照笔画走向调整按笔方向。"顿""挫"比按笔的力度要强些，多用在笔画方向有大的改变和方笔处，顿、挫需要扎实，在顿、挫中调整笔锋，改变笔锋方向，以保证下面的行笔用中锋。提、按、顿、挫在书写中随处可见，是保证中锋行笔的重要手段。我们在书写时，要坚持中锋行笔，使笔画扎实圆满，并且灵动秀美。

43. 什么是侧锋行笔，它与偏锋一样吗？

扫扫我

看金老师演示侧锋用笔

侧锋是相对于中锋而言的，由隶书中的偏侧笔法衍化而成。顾名思义，中锋是毛笔运行时，笔锋始终处于笔画中部，与行笔方向完全相反；侧锋用笔是在行笔时笔锋仍在笔画内，但笔锋侧放，略偏向上部或左侧，与行笔方向并不完全一致。

运用侧锋时，执笔灵活，可稍有偏侧，但不可倒卧。

侧锋用笔适合书写方整的笔画，方笔多表现在起笔、收笔、转折处，这些地方应用侧锋，然后再转为中锋。笔画运行中要注意中锋和侧锋的转换，转换时毛笔应处于运动中，不可原地突然变化，免得笔画忽粗忽细。侧锋运笔主要用铺毫、回锋、出锋、挫笔等方法，随着中、侧锋的交替使用，笔画必然写得轻重有致、方圆兼备。

侧锋运笔时，笔锋只是微微侧倒，笔锋和笔毫仍要一起运动，这也是侧锋与偏锋的区别。偏锋是指运笔时将笔的尖锋偏在字的点画一面，与笔运行的方向垂直。例如写竖画时，毛笔自上向下运动，但这时笔锋不与运动方向相反，而指向左方。运笔时，笔锋始终是扭曲着，写出的笔画效果是一边光，一边毛，这就是用的偏锋。偏锋是用笔中易犯的毛病，这样写出的笔画没有质感，写不出轻重。我们应正确认识侧锋与偏锋，合理运用侧锋，避免偏锋用笔。

44. 什么是方笔和圆笔，它们之间有什么关系？

圆笔和方笔是书法用笔最基本的两种类型，是两种截然不同的笔法，圆笔圆转柔润，方笔棱角分明。

圆笔书写

圆笔主要是指笔画的起笔、收笔、转角处不出棱角。书写时藏锋带入；行笔转角处用中锋圆转，稍提笔锋轻行；收笔时转锋收住，不折不顿，笔画尾端圆钝。这样写出的笔画圆润遒劲。

例如楷书中就有圆笔书写的笔画。

圆笔是由篆书笔法发展而来的，以石鼓文和小篆为代表，行、草书中也广泛采用。

写小篆几乎笔笔圆起圆收，如李斯所书的《泰山刻石》中有一"臣"字，笔画的起笔和收笔处不提不顿，逆入平出，轻提回收，笔画均匀圆润。

行草书笔法多变，运用圆笔会使

《泰山刻石》选字

线条更显流畅自然。例如孙过庭《书谱》中"畫（画）"字，点画没有明显的棱角，笔势连贯，转折均呈圆弧形状。当然圆笔并非像画圆圈一样，无论是形状、还是用笔都轻重多变。同时，虽为圆笔，其中应蕴含方笔笔意，如上图"畫（画）"字最上端的一个圆转就比下面的圆转显得方整，只有圆中有方，才能使笔法不显单调。

孙过庭《书谱》选字

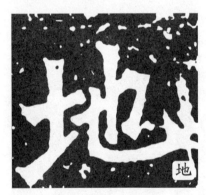

《孙秋生造像记》选字

方笔以楷书、隶书中用得较多，特别是魏碑中多用方笔，其特点是起笔有棱角，收笔、转折处也较方整。写方笔必须中锋和侧锋交替使用，扎实按笔，折锋速疾而果断，并在行笔中关照笔画形状，这样写出的笔画挺拔刚劲，骨力尽显。例如魏碑《孙秋生造像记》中的"地"字，横、提、转折、弯钩均以方笔起、收，字形也显得坚挺有力，极具特色。

方笔与圆笔，虽用笔方法不同，但使用时并不孤立。方中寓圆，圆中求方，方圆互见，才能使方笔不死、圆笔不滑，字形流美不失骨气，峭拔又避免呆板。

45. 你知道提、按在笔法中有多重要吗？

"提"和"按"是两个相对的笔法。

"提"是指垂直方向向上用笔的动作。顿、挫、蹲、驻之后都会伴随着

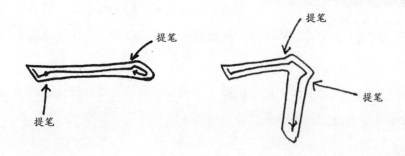

提笔，目的是调整笔锋方向，保持中锋用笔。在转折处或一个笔画内微微提起锋尖，提笔转换笔锋方向再把笔压下来，可以避免偏锋用笔。例如写楷书的横画，起笔侧入，顿笔后缓缓提笔，以转入中锋；收笔时也需先提笔转锋，再下按顿笔。转折处也是这样。但是，提笔并非把笔提至空中，脱离纸面，而是收束笔锋，使笔毛接触纸张的面积减小。提笔可以使笔画线条变细，为了使笔画富于变化，在行笔过程中需要随时提笔。提笔的程度应视落笔的轻重及笔画整体的粗细而定，提笔过高，笔画写得太细，与整体不协调，但不注意提笔，笔画就粗重死板，缺少变化。所以说，提笔贵在适度。

"按"是垂直方向向下用笔的动作。运笔时向下加力，笔毫铺展开，接触纸的面积加大，笔画自然就粗了。一般来说，笔画的起、收、转折等笔锋转换方向之处都需按笔顿挫，增强笔画力度，例如楷书中"盡（尽）"字的

正确提笔

提笔过高

未注意提笔

按笔显而易见。

　　提、按笔法常常相伴出现，运用的关键在于和谐搭配。楷书的轻重变化相对固定，提按位置也较固定。行书、草书中，提按笔法的运用更显重要。随着提笔按笔的自然衔接、过渡，运笔的节奏，笔法的跳跃也就表现出来了，同时，还能表现出方圆、枯

颜真卿《多宝塔碑》选字

润的变化，使字灵活飞扬。

　　不管是哪种书体，提、按都是互相关联着的。提与按得心应手地结合起来，字的点画就不会飘浮或呆板，才能在"提"中见秀逸，"按"中见沉稳。

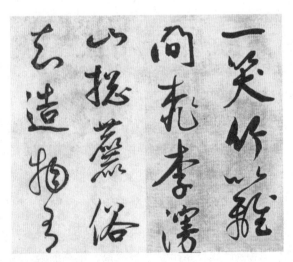

元·鲜于枢
苏轼海棠诗卷（局部）

46. 什么叫藏锋和露锋，两者有什么关系？

扫扫我

看金老师演示藏锋行笔

　　藏锋和露锋是指运用笔锋的两种不同方法，它们在用笔中的作用是不一样的。

　　藏锋是指写字时把笔锋裹藏在笔画之中，起收笔的地方无外露的锋尖，也叫"隐锋"。为了达到藏锋的目的，在笔画的起笔和收笔时，应做到"藏头护尾"。"藏头"也就是起笔时要逆锋入笔，落锋方向与笔画方向相反，欲右先左，欲下先上，避免尖锋外露。"护尾"是要求收笔时用回锋方法收拢锋毫，把笔锋带回笔画内，做到"无垂不缩，无往不收"。例如图中竖画起笔就是藏锋用笔。这样写首尾呼应，力量能蕴含在笔画中，写出的笔画才能沉着含蓄，力聚神凝，饱满厚重。藏锋用笔可写出方圆不同的笔画，用途很广，是书法中的基本用笔方法，在篆书、楷书、隶书中都有藏锋的用武之地。

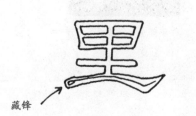

露锋是与藏锋相对的用笔方法，书写时笔锋显露在外，锋芒外现。例如图中"拜"字的最后一竖，起、收笔都是露锋。"思"字下部"心"的点和卧钩也都是露锋写法。行草书中的起收笔处多用露锋，这样可以加强点画之间的呼应联系，使笔意连贯。

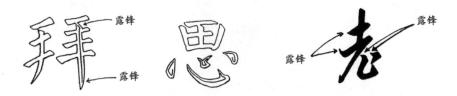

书写不同的字体时对藏锋、露锋笔法的运用方式也不一样。藏锋适合于篆书、隶书、楷书等追求笔画凝重、浑厚的字体，而行书和草书追求连贯、流畅，行笔速度也较快，所以多用露锋。但是，任何字体单用一种笔法都是单调的，藏锋过多会显沉闷，露锋过多则欠含蓄。在藏锋为主的字体中适当加入露锋，于厚重中显灵活。在露锋为主的字体中自然运用些藏锋笔法，使线条活中有稳。既不浮滑，也不死板，正是露锋、藏锋结合使用追求的效果。

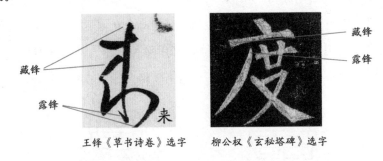

王铎《草书诗卷》选字　　柳公权《玄秘塔碑》选字

因此，在书法学习初期，就应关注露锋、藏锋互用的问题，为丰富笔法打下基础。

元·赵孟頫　心经

47. 用笔方法掌握了，笔画就一定能写好吗？

学习书法，首先要学会用笔方法，但并不是掌握了用笔方法，笔画就一定能写得漂亮，因为写一个笔画，在正确用笔的同时，还要讲究"笔势"。

我们都有这样的经验，一件衣服穿在这个人的身上很好看，但换在另一个人的身上就显得不那么好看了，这是什么原因呢？穿衣服要与自己的身材、相貌、肤色、气质等相协调才会美观，如果这其中的关系处理不好，再漂亮的衣服穿在身上也不会好看。

写字也是这样，一个笔画单看写得不错，但放在全字中，不符合结字的需要，也不能说这个笔画写得成功。因此，我们在书写时不但要注意笔法，还要注意每个笔画与全字结构的关系，这个关系就是"笔势"。

笔势，是指每一种笔画依着各

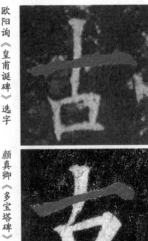

欧阳询《皇甫诞碑》选字

颜真卿《多宝塔碑》选字

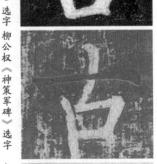

柳公权《神策军碑》选字

赵孟頫《仇锷墓志铭》选字

自特殊的形体姿势的不同写法。因为点画在字的结构中所处位置不同、各位书家的用笔结体特点不一样，每个笔画的写法也就不同。笔势包括的内容很广泛，笔画的方圆曲直，轻重虚实；笔画间的呼应联系、穿插映带；字中各部分的向背关系；字与字之间的参差错落等都是笔势要考虑的因素。同是横画，用笔方法基本相同，但用于四个不同楷书书体的字中，肥瘦、轻重、长短、曲直、方圆、倾斜、巧拙等等都不相同，这也就是笔势的不同。

　　能够准确把握、表现笔势，称为"得势"。那么，书写时如何能得势呢？笔势是结体的基础，结体又影响笔势。这就需要我们清楚地认识各笔画在结构中的关系。结体不熟，用笔不正确，都无法得势。因此要从用笔方法，结字特点中去探索。同时，不论是行书、草书，还是楷书、隶书、篆书，每个字都是一个整体，书写时应一气呵成，连贯运笔，笔笔呼应，应把每一个笔画看作全字的一部分来考虑其笔势。

48. 什么叫笔意？

笔意，简单地说，就是书法作品从笔墨间体现出的意趣、气韵和风格。

笔意与笔法、笔势合称为"书法三要素"。沈尹默在他的《书法论》中曾谈到："从结字整体上看来，笔势是在笔法运用纯熟的基础上逐渐衍生出来的；笔意又是在笔势进一步互相联系、活动往来的基础上显现出来的，三者都具备在一体中，才能称之为书法。"这段话很好地总结了书法三要素之间的关系，并明确地提出作品具备笔意标志着书法学习进入了一个较高的层次。

我们在临帖时常说"神似"，而神似的"神"就是作品的内在气韵和其独有的风格特点，即"笔意"，这些也是作者通过用笔以及笔画形态所表现出来的，因此我们在学习书法的过程中，不能只学用笔，更重要的是通过观察结字中各部分结构的关系求得笔势，同时，分析其风格、气韵，以得笔意，达到"形神兼备"。

当然，书法作品凝结着作者的精神、情感，不经过长时间与大量的练习，不提高知识修养的水平，是不可能求得笔意的。王羲之遍访名山碑刻，方得书法真谛，正是他体会到了各家书法的精神实质，取各家笔意相融合，才自成一家，被公推为"书圣"的。

习字时练手不是目的，笔墨技巧再高超，却流于华丽外表，而无实质精神、个人风貌，仍只是"书匠"。真正的书家，书写是为了抒发情感，而笔意正是作者精神实质在作品中的体现。

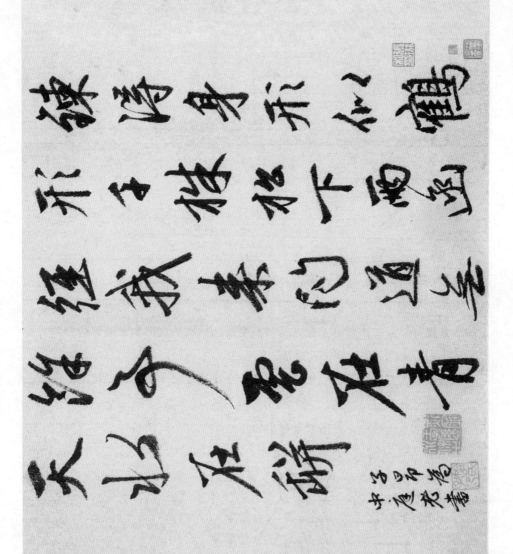

元·赵孟頫　行书七绝诗

楷书技法篇

49. 什么叫楷书？

楷书的"楷"字，本意是指法度、楷模，也就是说，只有能够做典范的书写，才能称为"楷书"。如今，我们建议大家由楷书入手学习书法，正是考虑到了楷书森严的法度和较强的规范性。

楷书又称"真书""正书"，是由隶书演变而成的一种端庄、工整的字体。

楷书产生于汉末。汉代盛行隶书，在使用中人们逐渐发现隶书的波磔写起来费时、费力，便开始对波磔进行简省。到了汉末，楷书从隶书中脱化出来，成为一种独立的书体。但此时的楷书只是一个雏形，还带有很多隶书的痕迹，到魏晋时期，钟繇、王羲之等书家变最初楷书的扁形为方形体势，并创立了法则，从此，隶、楷完全分流。

魏晋南北朝时期，是楷书形成以后第一个飞速发展的时期，无数书家的实践、创造使楷书日益成熟。这一时期的楷书进一步削减了隶书意味，并形成了丰富的书风，为后来的楷书发展奠定了基础。这个时期名碑很多，其中以北魏的碑刻最著名，后来就笼统地称这个时期的碑刻为"魏碑"，"魏碑"中的著名帖本有《龙门二十品》《始平公造像记》《郑文公碑》等等。

楷书的发展至唐代达到鼎盛时期，用笔、结字日臻完美，名碑帖大量涌现，欧阳询、虞世南、褚遂良、薛稷、颜真卿、柳公权等名家辈出，使唐人楷书严谨，法度森严，又各具神韵，历来唐代楷书中的佳作都被看作学习书法的重要范本。

宋代以后，楷书发展虽不及唐代兴盛，但还是出现了如赵孟頫（元代）、张裕钊（清代）、赵之谦（清代）等众多楷书名家，他们的作品风格各异。

北魏·张猛龙碑（局部）

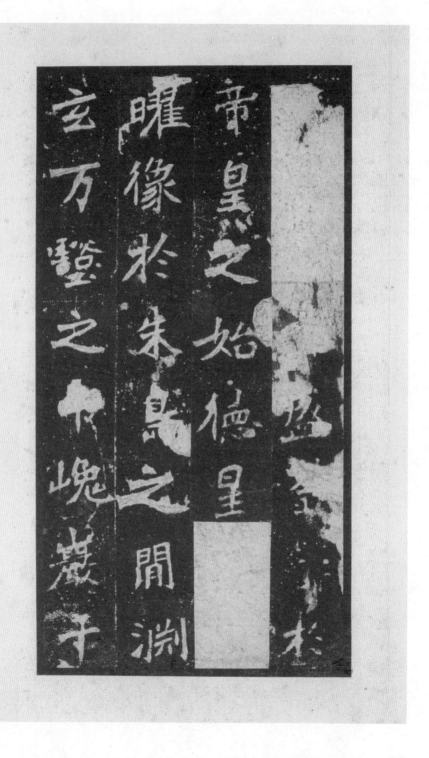

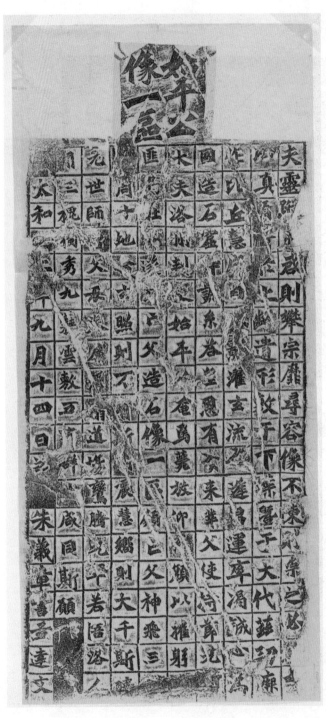

北魏·始平公造像记

106

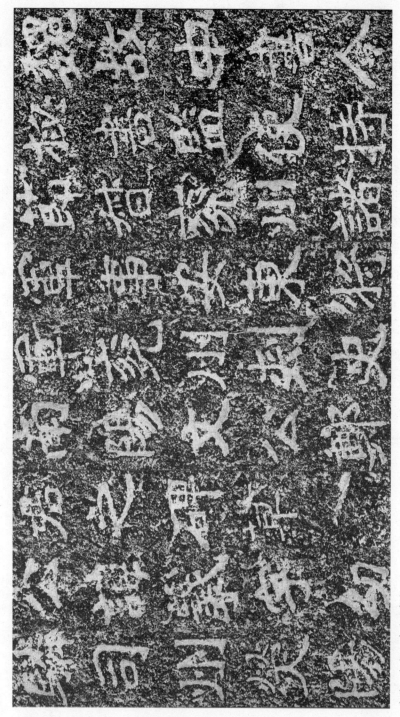

北魏·郑文公碑（局部）

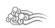

50. 楷书收笔有哪几种方法？

收笔是一个笔画即将写完时所要完成的动作，就像完成一套武术动作后的收势一样，是用笔的重要环节。收笔写不好，会使整个笔画功亏一篑。

楷书笔画的收笔一般分为回锋、放锋和敛锋三种。

回锋收笔的方法是当笔行至应收笔的地方后，稍提笔，向右下方重顿，待顿笔轻重合宜、笔画饱满后，顺势把笔锋朝笔画走向相反方向收拢，带入笔画，使收笔处无笔锋痕迹。这种方法适用在不出锋、且收笔形状较圆的笔画，如柳体和颜体字的横、竖、点等。

颜真卿《颜勤礼碑》选字

放锋的意思是在笔画末端出尖，如撇、悬针竖、捺、提、钩等都需用放锋方法收笔。撇、悬针竖等画收笔时缓慢提笔，笔毫渐渐提起，最后拢锋出尖。而捺、钩等笔画在收笔前要顿笔，再收拢笔锋，放锋收起。不管是哪一种，都应中锋出尖，以保证收笔时留其锋芒。

敛锋收笔大多用在魏碑及与其有关的书体中。用敛锋收笔，收笔部分方整、峭拔，给人一种力度很强的感觉。敛锋收笔的动作应从运笔中就开始，只有铺开笔毫才能谈到收敛。在笔画运行到一半时就应开始逐渐压笔铺毫，待到达收笔位置时笔毫已打开，这时，果断地把笔锋从笔画的右下侧撇出，不回锋，留下尖角。用这种写法，收笔时要一气呵成，因为如果停留时间过长，收笔形状不易方整，会使收笔处下垂，笔画弯曲，影响效果。

51. 写点画要注意什么？

在楷书中，点的形体虽小，变化却很多，姿态多样，在结字中作用重大，孙过庭《书谱》中说："一点成一字之规，一字乃终篇之准。"

"麻雀虽小，五脏俱全"，点画虽小，但起、收笔需按用笔要求提按、使转，不能随随便便笔尖一落纸即成，也不能所有点都用同一种方法书写，形成"千点一律"，缺少变化。

从形状来看，点有偏方和偏圆之分，长、短也有不同；从用笔方法来看，起笔有露锋、有藏锋，收笔有回锋、有敛锋，也有放锋。

点多取侧势，即使是竖点，也不是绝对竖直，因此书写时要根据结字需要确定点画的倾侧角度，避免把点写得过直而显呆板。

点有方、圆之分，但并非方的像刀刻，圆的像水滴，应注意圆中有方，方中有圆。点因位置不同和书家风格的不一样，有许多细微变化，临写时应细心观察，创作时要注意区别。

		回锋收笔	放锋收笔	敛锋收笔
露锋起笔	圆点	京	正	宗
	方点	凉示	清必	不心
藏锋起笔	圆点	無家	波	
	方点	清	以法	

点画的书写变化

52. 写横画要注意什么？

横画是把侧点向右延伸而写成的，由于其所处位置不同，长短、倾斜角度、弧度、轻重等也有变化，这些变化主要表现在运笔阶段，而起、收笔方法的不同，又使横画有圆有方。

形状偏圆的横画起笔多用藏锋，欲向右行，先向左带笔，稍驻笔即转向右下方，按笔后向右平稳运笔，至收笔处稍提，便向右下方重按，使笔画收笔处较重，与起笔和运笔构成轻重变化，体现笔画节奏。为了使笔画完整，顿笔后一定要向左方回收笔锋，使笔画外缘流畅，收笔形状饱满。

也有不少横画为了求一笔之内的方圆变化，起笔露锋下笔，按笔后迅速折锋向右运笔，使起笔处方整。也可用藏锋起笔，但下笔后回带的动作要轻，折笔向右的动作不可过重，避免停留时间太长而洇墨，使起笔变圆。

魏碑中的横画棱角分明，方起方收，多用露锋起笔，下笔右斜，按笔扎实。然后迅速折锋右行，写出方角，收笔用敛锋，在运笔过程中就开始压笔铺毫，至收笔处收敛笔毫由横画右下角迅速撇笔。

横画在楷书中，不能绝对写平，而应遵循人的视觉习惯，把横的右侧写得高一些，若写得过平，必会呆板。

另外，各家各体楷书中，横画的角度、轻重等处理方法均有不同，临帖时应注意总结，力求准确。

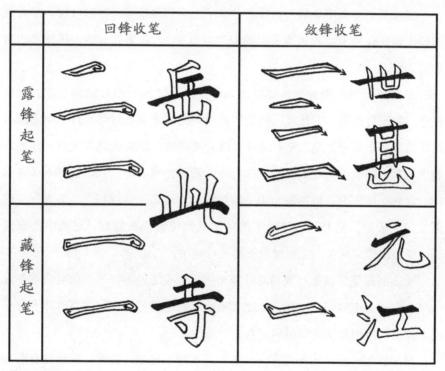

横画的书写变化

53. 写竖画要注意什么？

竖画是把点向下方延伸而成的。除了起笔有藏锋和露锋的区别，最大的不同体现在收笔上。收笔为尖形的叫"悬针竖"，收笔如露珠一样圆润的叫"垂露竖"。

悬针竖上粗下细，至末尾处细如针尖，全竖像一根针悬在空中。写悬针竖，起笔应向右下方按笔，然后转锋以中锋向下竖直行笔，行笔中需按书写的粗细要求提按笔毫，至收笔处，随着笔毫提起顺势放锋收笔。悬针竖的收笔要写出锋尖，关键是保持中锋行笔，若用侧锋书写，收笔处笔毫不易归拢，自然无法出尖。但不能为出尖而在收笔处甩笔，这样写会失去力度，也无法控制效果。另外，行笔时不能将笔毫简单地逐渐提起，竖的中部宜饱满，所以提笔应慢些，至收笔处提笔速度稍快。

垂露竖起笔、运笔过程与悬针竖相同，但收笔处不提笔，而要向右下方按笔，向上带笔回锋。虽用露珠比喻垂露竖收笔的形状，但书写时却不可一味求圆滑，应把收笔处写得圆中有方，忌做作。

竖画运用广泛，出现在不同位置，其长短、轻重、弧度、走势均有所不同，应注意其在结字中的作用，把笔画姿态写准确。

	垂露竖（回锋收笔）		悬针竖（放锋收笔）	
露锋起笔	𠄌	官在而	𠄌	千半也申
藏锋起笔	丨	恒	丨	申

竖画的书写变化

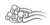

54. 写撇画要注意什么？

撇是从右上向左下书写的一种笔画。它的基本形态是起笔粗而收笔尖锐，写法并不复杂，但撇画在字中的变化很多，有长有短、有粗有细、有平有立……由于撇为斜形笔画，笔画角度不易把握，过分倾斜或角度不够都会使字的结构不稳，因此书写时应注意利用其他笔画或习字格中的辅助线作为参照，确定撇的倾斜角度。

一般的撇画，从左上向右下斜向压笔，然后折笔向左下方，中速行笔，行笔时逐渐提笔，至收笔处宜稍微放慢行笔速度，提笔出尖。

有些人认为，细笔画应快写，于是在撇画收笔处快行、甩笔。其实这样是不对的，因为撇画行笔既要轻盈、敏捷，又要沉着，收笔处甩笔，会使尖端虚锐或分散。收笔时应把力量一直送到笔画的末端，且保持中锋，这样才能写出潇洒又不飘浮的撇画。

撇画按倾斜角度，可分为横撇、斜撇、竖撇几种。其中横撇平直、短小，起笔时笔锋方向转换幅度大，最不易写。横撇起笔时，下笔重按后需保持笔锋位置不动，笔腹果断折向左边，快速转锋前行、出锋，以取其峻利之势，否则易洇墨，使笔画臃肿。

在书写时，为了求变化，有时把撇画的起笔变化为顺势露锋入笔，写出的撇两头尖，中部稍粗，形如柳叶，称为"柳叶撇"。也有时为了与下一笔呼应，把撇的收笔改为回钩，称为"回锋撇"。

	放锋收笔	回锋收笔
露锋起笔	八奉伊千	
藏锋起笔	使千	凡

撇画的书写变化

55. 写捺画要注意什么？

捺画自左上向右下运行，是斜形笔画。根据捺画倾斜角度可以分为斜捺和平捺，根据其收笔方向的不同又可以分为正捺和反捺。

斜捺的斜度较大，大约成 45°角。它的特点是起笔较轻，行笔过程中按笔逐渐加重，至捺脚处最重，为敛毫放锋出捺做准备。为了行笔流畅有力，轻重过渡自然，捺画行笔应用中锋，到捺脚处顺势铺毫，调整笔锋方向，使其指向左方，逐步收拢笔锋向右平出。斜捺是指捺脚以上部分倾斜，而捺脚应该平出，不能上翘。起笔至捺脚处也不宜僵直，以自然弯曲为好，这样写不但能体现出变化，还能表现一种含蓄的力量。

平捺的写法与斜捺相同，只是平捺的斜度较小，但不可完全水平。而且平捺的波磔比斜捺更大，应体现出"一波三折"的特点。

像平捺、斜捺等向右出锋的捺为"正捺"，而至收笔处按笔向左收住笔锋的捺为"反捺"。反捺起笔轻入，行笔逐渐加重，收笔处回锋。这是一种正捺的变化形态，如果一个字中出现了两个捺画，往往一个用正捺，一个用反捺，求得变化。

	放锋收笔		回锋收笔	
露锋起笔		八夂及退		食
藏锋起笔		敚過		於縣

捺画的书写变化

56. 写钩画要注意什么？

钩画的种类很多，包括竖钩、斜钩、弯钩、横钩等，但钩不能独立存在，必须与其他笔画相连，如钩与竖相连成竖钩，与横相连成横钩。

钩画收笔处为放锋出尖，因此出钩前应有按笔的准备，按笔的方向一般与出钩方向垂直，按笔后如果直接出钩，则不是中锋，不易出尖，因此按笔后应挫笔调锋，使笔锋与出钩方向相反，以便中锋提笔出钩。出钩方向多种多样，有的垂直向上，有的指向字的中心，有的略微回收，在顿笔准备出锋时就应找好角度，这样才能在调锋后顺利出钩。

钩画也有方圆之分，其区别在于出钩前按笔处是圆形还是方形。如果是圆形，可用"顿"的方法，顿笔稍慢，顿得圆满周到为好；如果是方形，则需重按，然后果断折笔出钩。

钩以挺拔、劲健为美，因此出锋部分应是挺直的，且形状应饱满、尖锐，与钩相连的笔画也应写得有力度。如横钩、竖钩中的横、竖应写得直而不僵，弯钩应写得圆中有方，不能像画圆圈一样，同时还要写出轻重变化，特别是笔画转弯处要写得轻快、自然。而卧钩中的弯转部分则以厚重、扎实为美。

竖钩	斜钩	弯钩	横钩
亅 可 则 亅	㇂ 氣 歲 ㇂ 丂	亅 子 乚 九 心	㇇ 宿 ㇇ 宮

钩画的书写变化

57. 写提画要注意什么？

提与横、竖等笔画相比，形态比较单一，写法也不复杂，但角度的控制很重要。

提的运笔方向是由左下向右上。书写时起笔如同写右侧斜点一样，向右下方按笔，然后马上折笔向右上运笔，运笔过程中要逐渐提笔，使笔画由重到轻，直到收笔处顺势放锋出尖。

提的书写，始终处于轻重变化中，但提仍需写得饱满，这就要注意控制笔的提、按幅度。提笔过快，笔画会显得细弱无力；按笔太重，笔画也会臃肿乏力。特别是起笔与行笔的衔接要自然，不能由起笔的按笔快速转换成很细的运笔，使笔画起笔重而行笔轻，形成"钉头"，这样很不自然，所以起笔后不要一下把笔提起，要有一个从重到轻的过渡。

任何笔画的走向都是与结构相关联的，提也不例外。提只用在字的左方或左下方，向右上斜出，书写时，其斜度的大小和锋芒的方向，应与右边的相关笔画呼应。例如"地"字的提画下一笔是右部的横折钩，所以提的方向应指向横折钩的起笔方向，以求笔意连贯。

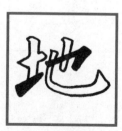

"地"字提画写法

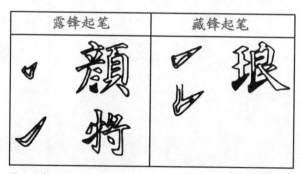

露锋起笔	藏锋起笔

提画的书写变化

58. 写转笔要注意什么？

转笔又称"圆转"，是两个笔画相连处与"折"相对的一种写法，它的特点是没有明显的棱角，圆润流畅。

转笔就像把一根笔直的钢筋弯曲，在弯曲处，因为局部被拉伸而变得稍细，在书写转笔时，弯曲处应提笔轻行，写得稍轻些。

转笔没有棱角，又要在运笔过程中自然地写出方向的改变和轻重的不同，因此必须运用中锋来写，特别是转弯的地方，应注意笔锋方向随运笔方向变化而转变。如果转角处不及时变换笔锋方向，形成侧锋用笔，转笔时就容易出现方角，另外，也不易收拢笔锋，难以写出粗细变化。

转笔之"圆"，是用笔流畅的意思，而不是一定要将笔画形状写成圆弧形，书写时不能像画圆圈一样写得浑圆无形，应注意圆中有方，用圆笔写出方正坚实的感觉。

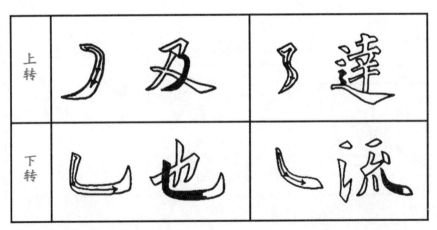

转笔的书写变化

59. 写折笔要注意什么？

折笔是与转笔相对而言的，它们都是指两个相连的笔画连接处的写法，连接处成方角形状，则为"折"。折笔可以是横竖相接，也可以是撇提相接等。

以横竖相接的折笔为例，首先我们应先学会写横和竖，然后利用折笔技巧，把横画的收笔和竖画的起笔合二为一。折笔方向是自左上至右下，力度要稍强一点。为了把折画写方整，按笔后应停止笔毫向右方或右下方运动，以侧锋果断下行，在下行过程中，逐渐使笔毫由侧锋转为中锋运行。

由于书家风格及结字需要不同，折画也有不少细微变化，如折笔处的轻重变化、折笔形状的变化、相接笔画承接关系的变化等，只有注意到这些细节，并处理好各种变化，才能使用笔显得细致、周到，笔画质感强。写折很忌讳把两个笔画生硬地连接在一起，那样显得死板。折笔是两个笔画构成的独立整体，其中的两个笔画也不应固守原来的形态，要随折笔的需要进行变化，这样写出的折才会和谐、自然。

横折	竖折	撇折

折笔的书写变化

60. "颜筋柳骨"中的"筋"和"骨"是什么意思？

"颜筋柳骨"是对颜体和柳体楷书特点的高度概括，也指出了两种书体的最大不同。

"筋""骨"是指书法笔力所表现出的不同特点。晋代女书法家卫夫人在《笔阵图》中有这样的论述："善笔力者多骨，不善笔力者多肉；多骨微肉者谓之筋书，多肉微骨者谓之墨猪，多力丰筋者圣，无力无筋者病。"她把笔力的强弱、优劣总结为骨、筋和肉三种。实际上，是否能表现出笔力，取决于三者之间的关系是否能处理得当。这就好比是不同类型的人，人人都有筋、骨、肉，瘦体形的人棱角分明，骨气外现，给人以挺拔的感觉；胖瘦适中的人曲线柔和，有骨有肉，给人以丰满的感觉；肥胖者多肉，臃肿，很难给人以美感。

在书法创作中，"骨"指字刚劲有力，笔画挺拔硬朗。这样的字往往多用方笔，棱角分明，结字又多奇险峭挺，处处表现出一种力度。柳公权所创"柳体字"就是以"骨法"见长的。宋代岑宗旦曾评论柳体字"如辕门列兵，森然环卫"，可见它的齐整、森严。但尚"骨法"，并不是棱角夸张，这样反而会显得不够自然。柳体字的"骨"表现在运笔过程中的持重、稳健，转折处的方整、扎实，以及结构的收敛、严谨，才使得我们今天见到的柳体字挺拔而不死板。

"筋"是指笔锋，书写时中锋行笔，笔锋便像人之筋脉一样含在笔画之中。"筋书"不如"骨法"所书笔画骨力外显，突出表现的是丰盈、饱满的特点，使笔画灵动劲健，犹如棉里裹铁，外柔内刚。颜真卿所创颜体楷书巧

柳体楷书　　　　　　柳体楷书　　　　　　颜体楷书（一）　　　　颜体楷书（二）

本组图中的柳体楷书均选自《玄秘塔碑》

本组图中的颜体楷书（一）选自《颜家庙碑》

本组图中的颜体楷书（二）选自《东方朔画像赞》

妙地运用中锋和藏锋的方法。不求外形棱角分明，使点画意态筋骨内敛，笔力雄健。颜体字点画多取相向之势，字形整体显得宽绰雄壮，气势饱满，雍容大方。

125

61. "永字八法"指的是什么？

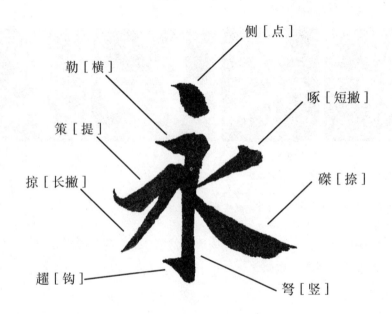

侧［点］

勒［横］

策［提］

掠［长撇］

趯［钩］

啄［短撇］

磔［捺］

弩［竖］

　　"永字八法"是指"永"字中所包括的八种笔画的写法。由于"永"字中的这八个笔画概括了楷书所有的基本笔画，因此，人们往往通过学习"永字八法"来学习楷书笔画的书写方法。

　　"永字八法"分别指的是侧、勒、弩、趯、策、掠、啄、磔。从名字上来看，"八法"是以八种笔势来命名的，强调了八种笔画的取势，对我们学习笔法很有启发。

　　"侧"是指点应取侧势书写，而不是侧锋的意思。写点时要斜向下起笔，落笔果断，饱满顿笔后回收，写出高峰坠石般的力度及动感。

"勒"是指横画的笔势要如"悬崖勒马"，书写时多采用逆锋落笔，运笔扎实，利用笔与纸的摩擦来表现滞涩感。

"弩"是指竖画的写法。运笔如弩，运力于笔端，滞涩下行，起笔逆入，收笔回锋，竖画直中见曲，避免软弱、僵硬。

"趯"是指钩画出锋的笔势。一个"趯"字，指出了出钩应包括蓄势和出锋两部分。蓄势部分应驻笔调锋，出锋要沉着、果断，犹如"跳跃"之势。

"策"取策马扬鞭之意，指提画应取仰势，形体向右上方微扬，逆入平出，用力出锋收笔。

"掠"是指长撇的笔势如鸟翼掠过，由大渐远而小。因此，书写长撇应表现出轻盈、流畅的特点，运笔爽利、劲健，出锋稳健、舒展。

"啄"乃禽之啄物之势，意为短撇笔势宜陡峻，起笔顿挫扎实、饱满，行笔迅疾，快速收敛，整体形态锐利、忌过度弯曲。

"磔"指捺画雄壮、伸展的笔势。书写时多轻入笔，在行笔过程中逐渐压笔铺毫，展开笔势，强调捺脚、含蓄出锋。

书法随时代发展，流派纷呈，笔画写法多种多样，"永字八法"难以包括全面，所以习书只学此八法是不能掌握笔法的，但"永字八法"中对笔势的提示却值得我们借鉴。

62. 楷书用笔，容易出现哪些毛病？

初学楷书用笔，会因为用笔方法不正确、行笔速度过快、转锋不熟练，或是轻重关系没有处理好等原因，使笔画存在各种各样的毛病，成为败笔。最常见的有八种败笔，又被称作"楷书运行八病"，分别为牛头、柴担、蜂腰、鹤膝、钉头、鼠尾、断柴、扫帚。

"牛头"是指笔画起笔处顿笔过于粗重，棱角突起，如牛头般粗壮，极不自然。

"柴担"是指笔画形状如挑柴的扁担，两端下沉，中部高高突起，整个笔画成弧形，弯曲软弱，此病多出现在长横上。

"蜂腰"是由于运笔过程中提按掌握不当造成的，笔画运行到中部时过分提笔轻行，使笔画中部细弱无力，如"蜂腰"形态。

"鹤膝"是指书写的折笔像仙鹤的膝部，骨结突出，笔画轻重对比过分强烈。这样书写不但不能使笔画显得有力，反而不自然。

"钉头"的毛病多出现在放锋收笔的笔

牛头

柴担

蜂腰

鹤膝

钉头

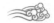

画中。如果书写时起笔过重，转锋动作突然，行笔太轻，写出的笔画就会像一颗钉子，头大身细。

"鼠尾"是指在书写放锋收笔的笔画时，收笔处行笔不稳，快速甩笔出锋，使笔画末端虚锐、纤细，形如老鼠尾巴。

"断柴"多出现在笔画的起、收笔处。由于起收笔动作仓促草率，会使笔画起、收处不方整、光滑，犹如折断的木柴参差不齐。放锋收笔的笔画，在收笔时如果行笔速度过快，或未使用中锋，笔锋不能收拢，也会形成"断柴"的毛病。

"扫帚"的毛病多出现在捺画收笔处。捺画顿下捺出时，笔锋未能自然收拢，像扫帚一样散开，形成此种笔病。

鼠尾

断柴

扫帚

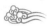

63. 什么叫间架结构？

间架，指字形的安排，结构则是指字中笔画的组织。它们联系密切，我们常合称其为"间架结构"。

汉字分为独体字与合体字。合体字又有左右结构、上下结构、左中右结构、上中下结构、包围结构、半包围结构等类型，不同类型的字在间架结构的安排上有不同的规律，但这些结构安排又是在同样的原则指导下进行的。正确安排间架结构，写出来的字就美观而有神采。历代书法家都很重视字的间架结构，并有不少论述，如唐代欧阳询的《三十六法》、明代李淳的《大字结构八十四法》、清代黄自元的《间架结构摘要九十二法》，对我们今天学习间架结构的安排都有很大益处。

字的间架结构是由点、横、竖、撇、捺等基本笔画组成的。首先，我们要能准确、优美地书写这些基本笔画，然后照规律把笔画合理地组织在一起。可见，用笔与结字之间存在着紧密的联系，是不能分割的。基本笔画是为结字服务的，这就好像是造房子，笔画正是建房所必需的砖、瓦、灰、石，但更重要的是按正确的方法合理、巧妙地把这些材料组合在一起，才能建成漂亮的房子。由此可见，要写好一个字，间架结构至关重要。

间架结构的练习不应与用笔练习分开，要在练习笔画写法的同时，注意总结结字规律，下功夫揣摩、推敲，积累结字经验，并不断通过临帖向古人学习，才能对结字方法胸有成竹。

64. 一个字间架结构安排合理的原则是什么？

汉字数量众多，字形千变万化，安排结构的方法也是多种多样的。一个字一个字地去研究它的写法，显然是不可能的。那么，有没有对每个字都适用的结字标准呢？

当然是有的，这就是我们所说的结构原则。我们把安排一个字的结构比喻为建房子，房子可以建成各种模样，但建房子的步骤都必须是先打地基，房子也必须盖得稳固，这是建房子的基本原则。书法也一样，字中笔画间搭配、组合的规律和法则，是千百年来人们在书写实践中潜心研究、归纳总结出来的，实践证明，遵循这些原则，就能以简驭繁，触类旁通，字也会写得生动和谐。如果违背了结构的原则，字形就会不美观，还易养成不良的习惯，影响进一步发展。

无论是独体字，还是合体字，都必须遵守的基本结构原则有这样几条。

一、重心平稳，均衡对称。字形端正，给人视觉上以稳定感，不倾斜。但并不是强求每个笔画的端正，而是追求笔画灵活搭配，整体结构平稳、对称。

重心平稳

赵孟頫《胆巴碑》选字

均衡对称

欧阳询《九成宫醴泉铭》选字

二、疏密合宜。一个字是由笔画与笔画间的空白构成的。只有笔画和空白安排得都美观，字才会写得漂亮。如果字中空白少，则必然是笔画过于集中，会给人拥挤的感觉；如果字中空白太多，字就会显得松散。

颜体楷书　　　　　　　　　　欧体楷书

三、中宫紧凑。中宫也就是字的中心，笔画的安排应该围绕着中心。如果笔画都远离字的中宫，中心空虚，字形也就会松散。因此，安排结构时，应内紧外放。

欧体楷书　　　　　　　　　　颜体楷书

四、彼此呼应。若干笔画组成一个汉字，彼此都是有联系的。如果我们注意到这些联系，并在结字时据此确定结构，字形便容易紧凑、完整。如果我们还能注意到字中各部分之间的关系，就能把字的各部分统一起来考虑，在结字中强调各部分的呼应，或取相背之势，或取相向之势，字形结构必然灵活多姿。

相向之势

相背之势

颜真卿《颜勤礼碑》　　欧阳询《九成宫醴泉铭》

　　五、参差变化、和谐自然。要想使一个字不呆板，就必须要注意变化。汉字都是由几个基本笔画构成的，若不注意变化，千篇一律，字形必然会死板、无生气。因此，安排一个字的结构时，要把点画的设置做统筹安排，使其形成疏密、轻重、曲直、开合、长短等的对比变化，要使点画在运动变化中实现矛盾的统一，求得整体的协调，使字既有变化的美，又整齐和谐，自然天成。

笔画参差

部件参差

颜真卿《多宝塔碑》选字　　赵孟頫《三门记》选字

65. 怎样才能把字写端正？

汉字结构各不相同，要想把每一个字都写端正，针对不同特点的字形，我们必须运用不同的办法，既能突出特点，又能稳定重心。

汉字中有这样一类字，字形较平正，且字中的某一笔画或几个笔画处于字形的中心垂直线上。要想把这类字写端正，落在中心垂直线上的笔画位置必须找准，角度不能偏斜。例如"中"字的中竖正好平分这个字的左右两边，那么书写时，这个竖要写在格子的正中，并要以中心垂直线为参

照，把竖写得正直，像"十""于""千"等字也是这样。"育"字最上端的竖点，处于字的中心线上，书写时首先要先找到此点位置，其他笔画要以

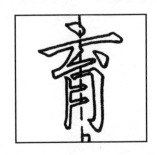

它为标准，分布在左右。类似的还有"京""主""宫""定"等。

还有一类字，字形方整，形状规则，如果我们用中心垂直线把字分为左右两半，虽然没有关键笔画落在中心线上，但结构分布大致左右对称。这样的字只要我们围绕中心线对称布局，就能显得端正。例如"月"字，字形长方，书写时既不能使左撇落在中心线上，也不能使竖钩居中，而应使撇与竖钩对称地分布在中心线两侧，并保持相对正直。撇捺相交的字，如"合""交"等，则需以撇捺相交点对准中心垂直线，以保证左右对称，同时撇、捺位置也要基本对称。

最难保证重心平稳的当属斜形字，即字中笔画没有落在中心垂直线上的，也不能以中线左右对称分布。如带"丶"的字"戈""成"和带"乚"的字"也""已"等等。如果把字的主体部分写在格的正中，长笔画则无法伸展，字的原有结构被改变了，必会重心不正，因此结字时应把长笔画考虑在内，特别要注意"丶"和"乚"的书写角度。还有一些斜形字，字形呈斜

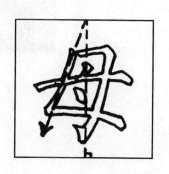

角度分布，如"乃""母"等字，如果把这些字中的竖画写成垂直的角度，反而给人不正的感觉，因此为求端正，必须恰当地确定字中横画与竖画的倾斜角度。

以上着重分析的是独体字和部分上下结构的字，其他的合体字怎样才能写端正呢？合体字是由独体字加上偏旁构成的，因此我们首先要琢磨怎么把合体字中的各部分写得均匀、端正，再根据不同类型合体字的组合需求把它们组合起来，才会得到满意的效果。组合的过程中，各部件可以适当变化，以求整体和谐。有些字单看字中各部分并不端正，但通过合理的搭配，组成的字是端正、灵动的。因此，我们在运用以上介绍的方法时，应结合具体情况选择使用，并通过临帖多总结经验，以求灵活应对。

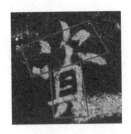

欧阳询
《九成宫醴泉铭》选字

66. 为什么写字常存在松散的毛病？

结字松散，也就是中宫部分不紧凑，这是结字练习中经常出现的毛病。要想避免这个问题，首先我们来了解一下收敛中宫有哪几种方法。

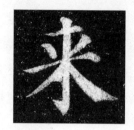 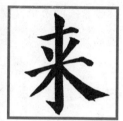

颜真卿
《多宝塔碑》选字　　　　　错例对比

就字的中宫而言，汉字大致可以分成两类。

第一种是字中有若干笔画相交于中宫。也就是说，这类字的中宫是笔画相交之处。例如"来"字第二横和长竖应相交在中宫内。如果把这些字中的笔画相交处写得过高、过低，或偏离中心线，字形便会不协调，给人松散的感觉。因此，笔画相交于中宫的字，一定要注意笔画交叉处的位置。第二种是笔画挽结于中宫的字。这类字的笔画不一定交于中宫，但笔画从四面向中宫聚集，以

欧阳询
《九成宫醴泉铭》选字　　　　错例对比

达到紧凑的效果，汉字中大部分属于此类。例如"禁"字的中宫在上下部分的结合处，如果上下部分写得不紧凑，中部留有过大空隙，就会造成中宫空虚、字形松散。独体字和左右结构、包围结构的字也容易因此而松散。例如图中的"延""永""江"等字很松散，应把各部分笔画向中宫靠拢，以求紧凑。

错例列举（一）

错例列举（二）

错例列举（三）

中宫是字的中心，中宫松散是因字中各部分搭配欠协调，与笔画方向和各部分比例都有关系。

汉字一般是内紧外松、上紧下松、左紧右松。依此规律，结字时，应适

颜真卿《多宝塔碑》选字

错例对比

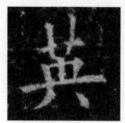
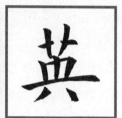

欧阳询
《皇甫诞碑》选字　　　　错例对比

赵孟頫
《仇锷墓志》选字　　　　错例对比

欧阳询
《皇甫诞碑》选字　　　　错例对比

当调整各部分比例。如果夸大了某一部分，另一部分相对缩小，在视觉上会给人不协调的感觉，显得松散。例如图中的"英"等字。

有些字结构上比例恰当，但位置不当，看起来仍显不协调，例如图中的"都"字，右偏旁与左部齐平，明显偏高，中宫部分笔画结构发生变化，显得空虚，由于笔画位置不当，也易产生结构松散的问题。

还有一种情况，即结字匀称、比例恰当，但仍有松散感，这时，我们应检查一下字中笔画的角度是否指向中宫，与中宫呼应，如果笔画自行其道，必然不能很好地挽结中宫，使笔画显得分散。例如

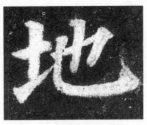
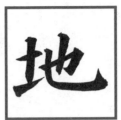

颜真卿《多宝塔碑》选字　　　错例对比

"地"字，点画位置恰当，但左部提画平出，未指向中心，使提画应指向的位置空虚，导致整字松散。

我们都知道，对比可使字形特点更突出，同样，强烈的对比也可以使中宫显得紧凑，这也就是字中"主笔"的作用。主笔也就是字中较突出的笔画，主笔往往写得较长，与之相比，其他部分就紧凑收敛了。例如舆（与）"字中长横为主笔，横写得舒展、大方，可使上半部紧凑，如果写得太短，上部会显得臃肿松散。因此，主笔也是影响中宫紧凑的因素。

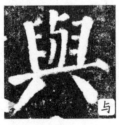

颜真卿　　　　　　　错例对比
《颜勤礼碑》选字

67. 字是不是都要写得一样大，一样方？

汉字常被称为"方块字"，很多朋友觉得书写楷书时要打方格，还要写得"一样大"。是不是每个字都写得像几何图形那样规矩，并且所占面积相同，看上去就一样大了呢？我们可以做一个试验，如图所示，把"目"和"同"写得一样高，但看上去"目"却显得大了很多，也很松散。由此可见，上面提到的"一样大"，是指人的感觉，并非指字的实际大小。字的形状也是各式各样的，人为地把它写成一样"方"，会破坏字形本身特点，出现各种毛病。

汉字虽然是"方块字"，但实际上也存在着各种形状。例如"上""下""大""成"等字就是三角形；"形""明""然"等字常被写成方形；"日""月""田""困"等为长方形；"今""会""半"等

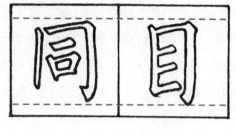

字属于菱形；还有的字属于梯形或其他多边形。我们书写时，应写出字形特点。只有结字符合它原有的形状，看起来才会觉得自然。

从汉字本身结构来看，存在着大字和小字的区别。有些字笔画繁多，字形也就相对大一些。例如"慧"字为上中下结构，纵向上就不可能太扁，横向也必须保持一定宽度，因此字形较大。但如果把仅有三画的"三"字也写得那么大，必然要拉大三横距离，导致结构松散，所以"三"字属小型字，

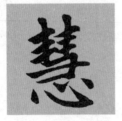

赵孟頫《胆巴碑》选字

赵孟頫《玄妙观重修三门记》选字

应写得稍扁些。像"三"字这样的小型字还有"山""十""心""日"等。另外，带四框的字易产生一种外张力，看上去显得较为丰满，遇到此类字应写得略收敛些，以保证视觉效果与其他字相同，使整体和谐。

总之，汉字形状丰富，我们应因字赋形，以求自然、和谐。

68. 上下、左右部分写得一样大，字就均衡、匀称吗？

上下、左右结构的合体字，结构的好坏关键在于各部分间的关系处理得是否和谐。要想把合体字写得均衡、匀称，就必须把各部分间的比例和位置关系安排好，不能只是简单地把上下、左右部分写得一样大。

汉字的结构通常是左收右放，上收下放，也就是左半部分通常写得稍小些，上半部分比下半部分写得收敛些。合体字结字时应遵循这个原则，这也是使字均衡、匀称的一个关键。

左右、上下结构的字大致有这样几种情况。

一、左部或上部笔画比右部或下部少，那么很自然就可以把左部或上部处理得小一些，并依结字需要确定长短、宽窄，例如"信"和"崴（岁）"两个字。

二、两部分笔画差不多，无论是笔画多的字还是笔画少的字都要注意收敛左部和上部，例如"龍（龙）"字右部钩画伸展，左部瘦长，正是由于

这个原因。"林"字虽然左右部分相同，但左部笔画收敛，比右部稍瘦。"毫（毫）"字上部也不能写得太长。

三、有的字左部、上部笔画多，而右部或下部笔画少，这样的字更应注意让笔画多的部分尽量紧凑些，让上下或左右部分结合得更紧密才行，如"慈""利"就是这种情况。

为了使左右结构或上下结构的字均衡、匀称，我们在注意左部、右部收敛的同时，要注意程度适当，如果为了求紧凑而不顾字形特点进行收缩，会适得其反。

另外，在注意各部分比例关系的同时，还应考虑位置关系。上下结构的字上、下部分应对正，以求均衡；左右结构的字左、右部分位置的高低要精心安排，使笔画密集分布在中宫，过高、过低都会使字失去平衡。例如"即"字，右部宜相对左部下移三分之一起笔，使笔画密集分布在中宫区域，如过高会导致整个字向左倾斜而失平正。

书写范例　　　　　　　　书写错例

69. 为什么合体字写出来容易"分家"？

合体字是由几部分组成的，各部分结合得紧密，字的结构才和谐美观，如果没有处理好各部分之间的关系，就容易出现"分家"的毛病。造成结字"分家"的原因很多，主要有这样几个。

一、各部分之间所留空隙过大。例如图中的"岳"和"朝"字，上下或左右部分之间完全脱节，笔画间未发生任何关系，失去了原有的方形结构而变成了长形和扁形。这种问题容易发现，只需把几部分的距离缩小就能使字形紧凑。

二、各部分结合处，由于某些笔画过长而使间隙无法缩小到合适的程度，造成结构松散，即没有注意各部分的避让。写合体字时，需把结合

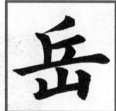

书写范例

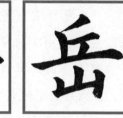

书写错例

书写范例

书写错例

145

处的某些长笔画减短，这就叫"避让"。例如"木"字右部为长捺，"相"字中，"木"做偏旁，为避让右半部，长捺必须改为短点。如果不做这样的改动，那么左右部分的距离必然会拉大，导致整字结构松散。

三、没有注意各部分笔画的穿插。很多汉字的外缘是参差不齐的，留有不少空隙。在用它们组成合体字时，如果我们能把这些空隙利用上，让偏旁中的笔画合理地插入空隙，就能节约空间，紧凑结字。但如果没有很好地控制笔画角度，或没有注意这些空间的存在，就易把字写得"分家"。例如图中的"法""思""柳"字。注意和不注意穿插，写出来的效果就会大不一样。

欧阳询
《九成宫醴泉铭》选字

书写错例

颜真卿
《多宝塔碑》选字

书写错例

欧阳询
《九成宫醴泉铭》选字

书写错例

柳公权
《玄秘塔碑》选字

书写错例

70. 怎样才能使字形灵活多姿？

　　汉字有特定的结字原则，其中，中宫紧凑、重心平稳是结字的基础，做好这两点，结字便初具模样，但若只做到这两点，字形又容易呆板。要想使字形匀正又灵活多姿，还必须注重对比变化。

　　在结字中，存在着不少相互对立的概念。比如说，我们把写有笔画的地方称为"实"，格中没笔画的空白处称为"虚"；我们把笔画间较大间隔的部分称为"疏"，笔画集中就称为"密"。此外，圆笔与方笔、长画与短画、相向与相背、主笔和次笔、舒张与收敛等等，都是互相矛盾的。在结字时，我们只有处理好这些矛盾，协调起矛盾的双方，利用对比变化才能使结构灵动起来。

　　首先应该做到疏密匀称，长短合度、肥瘦调和，体现出字形固有的特点，在此基础上，不同的字应从几个方面注意变化。

　　一、相背相向。左右结构或竖画居多的字经常存在着取相向之势或是相背之势的矛盾。相向之势显饱满，相背之势内聚收敛，应根据字形及通篇风格进行安排。例如"非"字，取不同字势，便有不同风貌。

柳公权《大唐回元观钟楼铭》选字

二、主显次隐。字中有主次笔画之分。书写时要突出主笔,次笔处理要与主笔区别,次笔衬托主笔,以显字形之开阔、挺拔。例如"素"字中长横为主笔,若写短了,字形便显得平正、呆板。

柳公权
《玄秘塔碑》选字

三、方圆互补。字中皆用方笔,字形过于方整,不柔和;都用圆笔,又会显得圆滑无力。因此,需方笔、圆笔合理搭配,方圆互见,才能让字显得有力而不死板。例如"波"中横撇为圆笔,横钩就为方笔。

欧阳询
《九成宫醴泉铭》选字

四、张弛收放。结字中笔画长短不一,有些笔画需写得细小,有些笔画则需放纵舒张,完全是出于结构需要。写出笔画的张弛收放,才能体现出字形的参差变化。

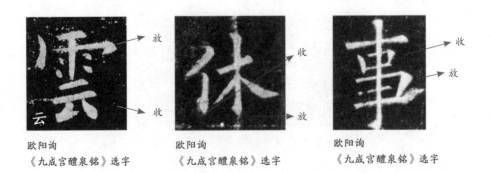

欧阳询
《九成宫醴泉铭》选字

欧阳询
《九成宫醴泉铭》选字

欧阳询
《九成宫醴泉铭》选字

71. 有竖撇的字怎么写？

撇画斜向取势，倾斜角度多变，因此，掌握好撇画的运笔走向在结字中是很重要的。竖撇属于撇画，但形态上又有像竖的地方，所以，它在结字中既起着撇的作用，又起着一部分竖的作用，结字时应慎重安排。

竖撇与其他撇画的主要区别是它的上半部分趋于竖直，从中部开始弯曲成撇。竖撇在字中往往作为纵向上的主要笔画出现，因此书写时应注意竖撇纵向需正直、竖挺，确定全字重心，同时要体现出撇画特点，自然伸展，使字形活泼。例如"大"中无竖，撇画在横上部分充当了竖，下转为撇，字形稳健，又显开张。

竖撇用在不同的字中，它的弧度也有差别。如果是用在字形的左侧，如广字头及"月""户"等字，撇形弯曲不可过大，撇锋也不能拖得太长，否则会使左右失去平衡，因左部拖沓使字形倾

欧阳询
《九成宫醴泉铭》选字

柳公权
《玄秘塔碑》选字

侧。但竖撇在字形中间，如"大""夫""更""丈""春"等字，与捺画搭配，因捺画伸展，为保持平衡，必须加大撇的弧度，适当延长撇锋。

颜真卿
《颜勤礼碑》选字

竖撇在书写时，最易出现的毛病就是"竖撇不竖"，从起笔便开始倾斜，使竖撇似斜撇，难起稳定字形的作用。另外，竖撇弯曲过大，以致竖直部分向左弯曲，易使字的重心发生偏斜。当然，书写时还应把笔画写流畅，切忌"竖"转为"撇"时过于生硬。

书写错例（一）

书写错例（二）

书写错例（三）

72. 有弧钩的字怎么写？

弧钩指的是钩部以上与之连接的笔画是弯曲成弧形的钩画。弧钩的优美之处在于弧度，它的难写之处也在于此。如果书写得体，便可获得刚柔相济的艺术效果，如果弧度没有控制好，则容易僵直、呆板，或是过于软弱，影响结字的稳定性。

弧钩一般在字中作为主笔，纵向较长，并有一定宽度。如果一味强调圆弧的弯曲，不免流于圆滑无力。因此要善于从圆弧的形态中发掘其方整的韵味，以求圆中寓方、方圆互见。我们应把圆弧的笔画看成是若干的直线段用转笔连接在一起而写成的，同时掌握好每条直线段的走向，恰当安排弧钩的方圆变化。例如"子"中的弧钩，是字中纵向主笔，在一定程度上起着竖

颜真卿
《颜勤礼碑》选字

的作用，因此，此钩不可过于圆滑、弯曲，应表现出挺直的特点。字的重心在弧钩与横画的交汇处，重心以上部分较短，下半部舒展、弯曲度也较小。

有弧钩的字，往往由于弧钩写不正而影响稳定性，所以弧钩一定要写正。窍门在于使弧钩的起笔位置与出钩位置上下相对，尽量处于同一竖直线

上，例如"了""学""好"等字都是这样。因此，弧钩起笔位置相当重要，同时，弧钩的弯曲处不能过分向右突出，出钩返回起笔所在的垂直线上。这样一来，有弧度的字也就不难写了。

颜真卿
《多宝塔碑》选字

欧阳询
《九成宫醴泉铭》选字

柳公权
《神策军碑》选字

73. "心"字底怎么写？

　　卧钩属于弯钩的一种，它的特点体现在一个"卧"字，笔画形态和走势与其他钩不同，带有卧钩的"心"字也自有特色。卧钩的形态就像一个半卧在床上的人。那"心"字的第一点便是此人背靠的"靠垫"，正因为这人背后有依靠，所以身体上身后仰，下身平放，因此卧钩起笔从左上向右下倾斜，然后转为向右平出。

　　字中上方的两点正如半卧的人上翘的双腿，飞扬向外，又不离中心。

　　"心"字由卧钩和三点组成，几个笔画之间的交点便是字的中宫。就此字而言，其中宫处于中间一点的位置，其他笔画需围绕中心来写，卧钩出钩方向应指向中间的点，第一和第三点也应与中点的笔势相连。三点连线宜成弧形，呈右上之势，使字挺拔。若把"心"字写得三点连线下滑，字势随之下滑，三点未构成呼应关系，字形就会松散。若三点紧凑而收拢，字形拘谨，也未必好看。

柳公权
《玄秘塔碑》选字

书写错例（一）

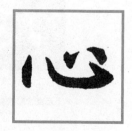

书写错例（二）

　　"心"在字中作字底时居多。"心"作字底时，仍需按正确方法结字，同时注意其与上半部的关系。与字中上半部结合，应运用"穿插"手段，利用上部和"心"字底的空隙，巧妙安排笔画位置，使整字紧凑。"心"字底的位置应与上部保持和谐，即"心"字中线与上半部结构中线相对，使全字重心统一。在实际书写中，不少人把"心"字底的位置安排得偏左，使卧钩完全包住上半部结构，不但重心不正，而且字形臃肿拖沓。究其原因，书写者把"心"字底的中线当成了"卧钩"的中线，与上半部对齐，而出现偏差。但"心"字底的左点在结构中起着重要作用。因此，安排"心"字底位置应从全局出发，并根据字形需要决定字底的高度和宽度，力求和谐统一。

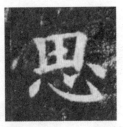

欧阳询
《九成宫醴泉铭》选字

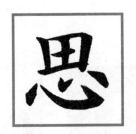

书写错例

74. 字中出现相同笔画或相同结构怎么办?

汉字结构丰富多样，一个字中出现两个或更多的相同笔画、一个字由几个相同的部件组成的现象自然不少见。但是，书法艺术最忌重复，如果把一个字中的相同笔画或相同部件写得完全一样便失去了书法艺术的价值。因此，尽管笔画形态相同，或是部件一样，只要出现在同一字中，都要尽量写出变化，做到"字无重画"。

对于相同笔画的变化，方法是多种多样的。

第一，改变笔画形态。这种方法最适合于捺的变化。我们知道，捺有正捺和反捺之分，遇到重捺的字时，我们可以把其中一个捺改为反捺。反捺又有尖入和方入两种起笔方法，如果字中有三个捺，也可再对反捺进行变化，变一种捺为三种捺。例如"發（发）"字的最后一笔，就是因重捺而改用反捺的。此方法还可用于撇画，利用出锋撇、回锋撇、腰粗撇等形态变化写撇的字，例如"度""肌"就是这样。

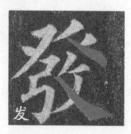

颜真卿
《多宝塔碑》选字

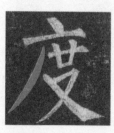

柳公权
《玄秘塔碑》选字

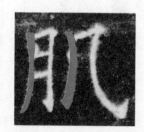

欧阳询
《九成宫醴泉铭》选字

第二，改变笔画出锋方向，以求变化。例如"扬（扬）""及"等字中均有两个或两个以上的撇画，书写时有意把几个撇设计成不同的走势，使它们不平行。在书写像"二""三"这样的重横字中也经常运用此法。

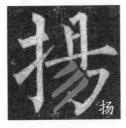

柳公权《玄秘塔碑》选字　　　颜真卿《颜勤礼碑》选字　　　褚遂良《雁塔圣教序》选字

第三，改变笔画的长度，使之排列起来参差不齐，同样可以写出变化丰富的效果。例如"州""畫（画）"等都用了这种方法，虽有大量重复笔画，看起来仍然灵活多变。另外，改变用笔的轻重，适当变化笔画间的空隙等方法，都可在一定程度上起到丰富结构变化的作用。书写时应根据不同的字形灵活运用。

字中相同结构的变化是在重复笔画变化的基础上进行的。除每个结构中的重画应变化以外，根据全字结构的需要，重复的结构也应注意避让变化。如"森"字由三个"木"字组成，根据结字"上小下大，左小右大"的

颜真卿《颜勤礼碑》选字　　　颜真卿《多宝塔碑》选字　　　　颜真卿《多宝塔碑》选字

原则，"森"字中的"木"在主次上应有所区别，上面的"木"字不可太长，可比下部左侧的略舒展。下部的两个"木"以右为主，左部的宜取右上势，并变正捺为反捺，避让右部。右部的"木"因与左部相邻，也不能把撇写得太长。只有各部分互相避让，结字才可能紧凑而灵动。

75. 楷书也要笔意相连吗？

　　行书、草书的书写中非常强调"笔意相连"，即不论笔画是否连续，笔势仍是相连接的。其中，点画虽断而笔势相承接被称作"笔断意连"，这是书法作品较高技巧的体现。那么，行书和草书中为什么能做到笔意相连呢，这是由汉字特点决定的。汉字书写有一定的笔顺，笔顺的确定是以能快捷、连续地书写为基础的，这为笔意相连奠定了基础。汉字笔顺的特点并非行书和草书独有，在楷书中就存在，因此，从汉字书写特点的角度讲，楷书也可以做到"笔意相连"。

　　那么，楷书追求笔意相连有什么好处呢？

　　第一，对围绕中宫结字有好处。笔意相连可以帮助大家根据前一笔画确定下一笔的正确位置，找到汉字笔画的内在联系，以便围绕中宫紧凑结字。例如"宫"等有"宀"字头的字，字头与下半部的衔接很重要，其中关键一笔，就是横钩。因为横钩与下一笔笔意相连，横钩指向的方向便是下一

欧阳询
《九成宫醴泉铭》选字

书写错例

笔"竖"起笔的位置。注意到了笔势的联系，就能正确安排笔画位置，以免因竖画起笔过于靠下而使结构上下脱节。当然，也可避免横钩出钩方向下垂，使字头像大帽子一样盖在字的头顶上而显得头重脚轻。

第二，楷书做到"笔意相连"能加强结字的内在联系，使字看起来流畅、自然，结字更精确。

赵孟頫《胆巴碑》选字

第三，如果在楷书学习中能处处"笔意相连"，也有利于从楷书向行书和草书的过渡，使书艺进步更快。

76.什么叫字势，如何取势？

　　书法讲"势"，"势"也就是指一种趋势。字势是包括在笔势之中的，专指结构每个字时所体现出的"形势"，其中包含着结字的规律。

　　为成功地结字，大家书写时在兼顾各部分关系的基础上，都要把字写成各种不同姿势，这是结字的关键，如果一个字结构严谨，必然取势和谐。

　　字势的取得，应满足整体结构需要，从每个笔画入手。为避免点画平直、呆板，将笔画进行种种布置、安排，使其动静相宜，稳中见奇。由此可见，笔势是取得字势的基础，取字势是取笔势的最终目的。

　　古代书家蔡邕在他的"九势"理论中，首先就谈到了"字势"问题，"凡落笔结字，上皆覆下，下以承上，使其形势递相映带，无使势背"，意思是说写字须处理好点画间的位置关系，使之相呼相应，不可违背字势。

　　有的字如两人相对，曰"向势"；有的字如两个相背的人，曰"背势"；有的字似人抬头看天，称为"仰势"；有的字似人低头看地，曰"俯

俯势

颜真卿《颜勤礼碑》选字

俯势

赵孟頫《胆巴碑》选字

仰势

柳公权《玄秘塔碑》选字

向势

柳公权《玄秘塔碑》选字

背势

褚遂良《雁塔圣教序》选字

背势

欧阳询《九成宫醴泉铭》选字

势"。另外，多数字纵向求正，横向稍上扬，皆为取势需要。合体字中几部分间的呼应关系尤为重要，有字头的字应覆盖住下面部分，有字底的字应以下承上，例如带有"宀"的字和带有"皿"的字写法、取势均不同。左右结

赵孟頫《胆巴碑》选字

欧阳询《九成宫醴泉铭》选字

颜真卿《多宝塔碑》选字

构以右为主，左部避让右部，多取右上势，横画上扬，有些则变横为提，例如"顿"字。

　　字字结构不同，取势自然也有不同。字势和谐才是结字的较高境界。

77. 小楷的与众不同体现在哪里？

　　小楷，顾名思义，就是楷书小字，一般大小不超过 2 平方厘米。有些书法爱好者练了一段时间中楷、大楷，已经掌握了基本楷则，但书写小楷时却难入门径。殊不知，小楷虽为楷体，但因为字形变小后，其用笔方法、审美要求都发生了变化，小楷的独特之处也表现于此。

　　小楷是古人日常交流中用得比较多的书体，为了辨识，小楷必须工整、规范。特别是唐代以后小楷成了官方书体，无论用笔结构还是章法安排，更需工稳精到。由于科举考试的严格要求，练习小楷成了考生的必修功课，今天我们仍然能够从古代存留下来的科举试卷中看到把这一特点发挥到极致的"馆阁体"。同时，为了相对快速便捷地书写，小楷的笔法在遵守楷则的基础上适当从简。和中楷、大楷相比，小楷的用笔多用露锋，起收笔简洁，强调笔势流畅、连贯多姿。结构在平稳中灵活变化，自如洒脱。苏轼曾说："大字难于结密而无间，小字难于宽绰而有余。"这句话说的就是写小字不能一味追求紧致密集，而要游刃有余，疏朗自然。这正说出了小楷结字的妙处。

　　最高境界的小楷，并不只满足于实用，更需表达作者的审美追求。小楷一般被认为创始于钟繇，经王羲之进一步发展，达到了"尽善尽美"的境界，确立了小楷书法的审美标准，即疏淡娴雅、平和简静。我们看钟繇的小楷名帖《贺捷表》，笔意掺杂隶意，刚柔相济，平实朴拙。字形扁方，结字看似变化无法却和谐自然、古意天真，耐人细赏。魏晋时期随着佛教的兴盛和佛教经典的流传，写经体逐步形成。特别是到了唐代，唐人写经在崇尚

魏·钟繇　贺捷表

法度的唐楷的影响下，楷法纯熟又富于个性，整体风格肃穆恭谨，体现对佛法的虔诚，为后世小楷艺术的发展开阔了思路，《灵飞经》为其中的代表。后世赵孟頫、文徵明、王宠等书家于小楷上既继承晋唐小楷传统，又融合众家，自然天成，法度谨严，格调高雅，与"钟王"小楷的艺术精神一脉相承，体现了中国古代的文人情怀和价值取向。

练习小楷既可锤炼技法，又可助人修心静气，陶冶情操。

唐·钟绍京 灵飞经

行此道忌淹汙經死喪之家不得與人同牀

寢衣服不假人禁食五辛及一切肉又對近

婦人尤禁之甚令人神鏖魂尒生邪失性災

及三世死為下鬼常當燒香於寢牀之首也

上清瓊宮玉符乃是太極上宫四真人所受

行书技法篇

78. 什么是行书？

行书是一种独立的书体，同时又与楷书的关系非常密切。它的点画近于楷书，而使转、体势又有草书的特点。它写起来比楷书方便、快捷，灵活多变，又比草书容易辨识，因而被人们广泛使用，直到今天仍是运用最广泛的字体。

相传，行书是东汉刘德昇创造的，实际上在他之前，行书就已经出现了。汉代的正统书体是隶书，它的草写是"章草"，由于隶书、章草波磔较多，写起来不简便，为了适应行文迅速、简捷的需求，随着楷书的萌芽，民间也逐渐流行起来一种楷书的快写书体，即行书。

行书的"行"字是什么意思呢？有两种说法。

一种解释为"行走"。因为楷书笔笔分离，书写时一笔一笔地写，就像人站立不动，人称"真（楷书）如立"。而行书是楷书的快写，有些笔画相连，行笔速度也比楷书快，就像人行走的样子，动作连贯、迅速。

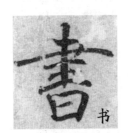

褚遂良
《大字阴符经》选字

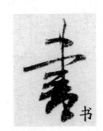

米芾
《李太师帖》选字

孙过庭《书谱》选字

另一种说法是这个"行"字为"流动"的意思，直接指出行书在用笔、结字方面流畅、活泼的特色。仔细琢磨这个"行"字，对我们掌握行书特点很有好处。

行书到晋代已趋于成熟，这与王羲之父子是分不开的，王羲之的《兰亭集序》至今仍被公推为"天下第一行书"。

典型的行书是居于楷书和草书之间的，若写得严整、规矩一些，则偏向楷书，称为"行楷"，像《李思训碑》；如果写得狂放一些，字势连绵，又兼用草字，则称为"行草"，如王献之的《中秋帖》。

行楷
唐·李思训碑

行草
晋·王献之 中秋帖

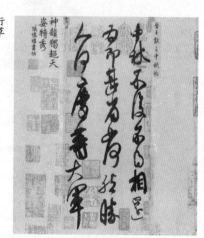

165

79. 行书与楷书有哪些区别？

　　行书与楷书的关系非常密切，但并非写法相同，它们之间在用笔、点画形态和字形方面都存在着不少区别。只有认识到了它们的不同，学习中才能写出各自的特点。

　　第一，从用笔上来看，楷书用笔扎实、沉着，速度慢，匀速行笔，笔画讲求严整、挺拔。而行书的行笔速度快，笔画轻盈、活泼，常有明显的连带，且轻重变化也比楷书强烈。随着笔画行进方向和轻重的变化，行笔速度也随之变化，给人节奏分明，流畅舒展的感觉。

　　第二，从笔画形态上来看，楷书笔画各自独立，形态工整，且相对固定，轻重变化含蓄有致；行书的笔画与楷书明显不同，多数笔画省去了楷

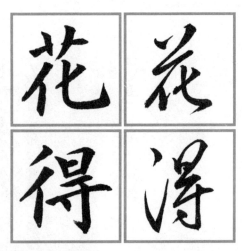

楷书、行书对比范字

书笔画中起、收笔处的顿挫，从而使笔画更活泼、自然。为了加强相连笔画的联系，不少笔画采用顺势入笔，回锋出"牵丝"，与下面的笔画衔接。行书笔画形态变化多姿，完全根据结构和全篇章法的需要而书写。例如图中的"花"和"得"，楷书和行书写法的区别就很大，点画形态也随之而变。

　　第三，从字形上看，楷书字形固定，方整、凝重，笔画的伸、缩、收、放都受着结字规则的限制；行书的字形参差错落，变化丰富，为了章法需要，用不同的连带方法可以衍生出很多不同的字形，例如图

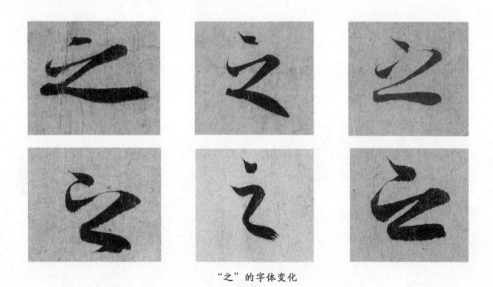

"之"的字体变化

中的"之"。

　　第四，从篇章布局上来看，楷书的布局方法多整齐排列，字与字之间空隙均匀。但行书讲求以全篇为整体来考虑，为求生动，字的大小、斜正、位置、字间距离均不固定，因章法需要而变化。

80. 行书有哪些特点？

行书是楷书的快写形式，它从多方面对楷书进行了变化，从而形成了自己的特点。

第一，解散楷法。楷书的笔画有严格的书写法则，起笔、行笔、收笔的写法相对固定，折笔处多顿挫成方形。顿挫在楷书中大量运用，但这种写法不能满足行书快捷、流动的特点，因此，写行书时就把楷书行笔中的一些繁杂笔法进行简化。楷书中常用的藏锋起笔、回锋收笔在行书中被简化为露锋顺势入笔和放锋收笔。楷书中的方折在行书中多被圆转笔法代替，不少钩在行书中也被写成圆弧形状。

第二，省变笔画。为了达到书写快捷简便的目的，行书还对部分楷字中的笔画进行了简省和变化。简省的多是一些次要笔画，图中

赵孟頫
《秋声赋》选字

米芾
《致伯修帖》选字

赵孟頫
《秋声赋》选字

"常""司""朝"几个字，分别对"日""口"等部分进行了简化，使行笔路线更加紧凑畅通，有助于体现行书流畅的特点。图中的"地""火""分"几

杜牧
《张好好诗》选字

欧阳询
《千字文》选字

唐寅
《唐寅书七律》选字

个字是分别对捺、钩的楷书形态进行了变化。这些笔画在楷书中棱角分明，书写起来费时费事，因而行书里经常被变化为各种形态的点或小竖。省变笔画是行书中的常见现象，但不可任意省变，需按照约定俗成的规则进行。

第三，体势变化。楷书追求方正、端庄之美，因此，字形多取方形，全篇字形匀称，排列整齐。行书则不同，笔画流动、活泼，所取体势也必须为表现此特点服务。因此行书不光在笔法上解散楷法，在结构上也舒展楷书体势，不受格子的约束，长短不拘，左右挥洒，字形大小、斜正任意变化，使全篇体现出天真、自然之美。

褚遂良
《阴符经》选字

苏轼
《人来得书帖》选字

《怀仁集王羲之
书圣教序》选字

智永
《千字文》选字

第四，呼应联系。行书比楷书更重视呼应、联系，主要表现在每个字中笔意映带、连笔简化和字间的字势连绵。笔意映带是指两笔距离较远，不能连作一笔的，为了行笔的简捷，收、起之间的方便，便用"牵丝"把它们

连起来的写法。例如《兰亭集序》中的"是"字，笔画之间便是以牵丝相联系的。若字中两笔相近，则更多的是使用连笔简化的方法把两笔相连，简化

<div align="right">王羲之《兰亭集序》选字</div>

成一笔。例如"月""衣"等字。但笔画之间相联系的更高境界并非实连，而是只求笔意呼应、不求墨迹相接的"虚连"，如"小"字用虚连处理两点，

月

衣

小

苏轼《一夜帖》选字　　　　苏轼《李太白仙诗卷》选字　　　　米芾《苕溪诗帖》选字

显得轻盈、含蓄，比实连更成功。至于字与字之间的关系，上下字之间不应该是互不相干的，而应彼此联系，即上字最末一笔与下字起笔是实连或虚连，使字势连绵、上下呼应。

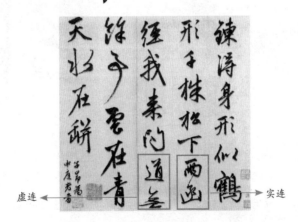

虚连　←　　　　　　　　　　　　　→　实连

81.行书的笔画怎么写？

前面提到了行、楷书的区别以及行书的特点，行书笔画的写法正是在此基础上总结出来的。

首先行书用笔中摒弃了楷书起笔、收笔及转折处的顿笔、蹲笔和挫笔等笔法，多用驻笔和不停顿的连笔写法，字、行、篇一气呵成，互相联系、关照。

为了增强联系，流畅书写，行书中起笔一般有三种写法，第一种是独立起笔，但起笔时只是顺势露锋下笔，并不顿挫；第二种是与前一字的末笔以牵丝相连，起笔稍按笔，与牵丝相区别；第三种是并未与前一笔画相连，但笔断意连，起笔走势仍承接上笔笔势而来。

行书的收笔基本不用顿笔回锋，多用放锋。有时逐渐提笔放锋仍觉不方便，干脆行笔至笔画末端就突然提笔，任笔迹成自然形态，图中的"老""人"就是这样处理的（红圈处）。为了与下面笔画联系，收笔处常采用连笔、牵丝、附钩挑等方法。连笔用于相近笔画，连接时笔迹较重。牵丝为连接较远笔画的"细墨丝"。牵丝映带的原则是"重按轻转"："重按"指

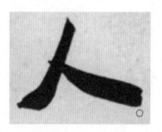

王羲之《兰亭集序》选字　　　　米芾《贺铸帖》选字

的是凡笔画处都须按笔写成；"轻转"指的是非笔画的牵丝都必须轻轻使转。笔画与牵丝轻重不能一样，以免发生误解。附钩挑是在笔画收笔处，不是内收，而是外翻成钩、挑，以便与其他笔画相连接。

连笔

牵丝

附钩挑

晋·王羲之《初月帖》

　　行书的行笔灵活多变，长短、轻重、斜正、方圆等变化寓于其中，才能表现出行书的跳跃和节奏分明的特点，最忌平直、粗重、毫无变化。也正是因为这些特点，行书用笔并非一朝一夕能熟练掌握，即使掌握了方法，也还需不断积累经验，丰富变化。

82. 写行书作品怎样安排篇章布局？

楷书作品字字独立，布局匀称，使得楷书的篇章布局相对简单，而行书的特点决定了行书的布局谋篇与楷书不同，要想为行书布好局、谋好篇，应注意这样几个方面。

第一，调整轻重、大小的变化。行书作品的创作，为了求得匀称均衡、顺乎自然的艺术效果，必须对字的大小、轻重调整变化。行书失去了格子的限制，字形各异，大小、轻重不一，布局时应根据单字特点，照顾上下左右，统筹布置全篇，要使一篇之字大小相间，敛放适当，轻重合宜，错落有致，求得视觉上的协调舒适。例如《兰亭集序》中的几行，看起来和谐自然，但若用尺子测量，字字大小有别，其中"足"字用笔粗重，但与上下两字纤细用笔相搭配，便显得灵动活泼。

第二，左右伸展，尽情挥洒。

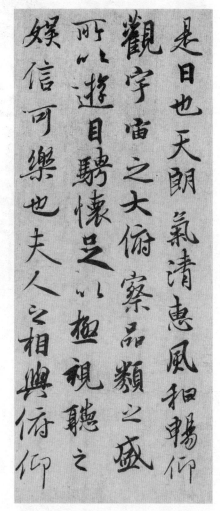

晋·王羲之　兰亭集序（局部）

横、竖在字中往往起着稳定重心的作用，不可轻易地夸张变化。而撇、捺则不同，撇、捺就像人的双臂一样，翩翩起舞时，手臂必然开张伸展，为舞姿增色。横、竖画的正直可表现字形挺拔之美，撇、捺的挥洒则可为字形增添飘逸之姿，使字的神采得以充分展现，使行间错落穿插的安排更方便，还有

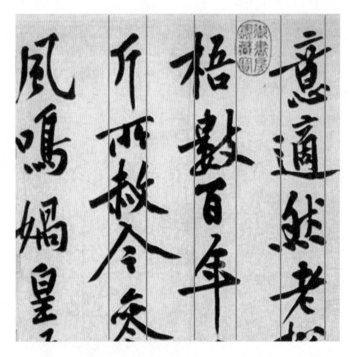

宋·黄庭坚
松风阁诗（局部）
　　排列在一起的一行字，不管其中有些笔画多么夸张、放纵，每个字的主体部分两侧轮廓线是上下对齐的。

助于调整轻重，丰富字形变化，如宋代黄庭坚《松风阁诗》中多处运用夸张的撇捺来取势。

　　第三，纵向呼应，贯通行气。行书创作中，字距有疏有密、字形有斜有正，不管书写位置如何，都需要"作字成行"，即行气贯通，一行写下来，和谐自然，使行气贯通的方法很多，常用的有三种。

　　第一种是让字的中轴线贯通，使一行字写下来，仿佛有一条墨线把它们串联在一起。有些字的中轴线是中竖，应尽量强调，其他字的中轴线则为虚拟。第二种是以字形外轮廓线取直线，黄庭坚的行书即用此法。第三种方

法是以字重心的呼应关系取直线，从错落变化中找行气。行书布局极重变化，在一行之中，字形位置不一定都在中轴线上，忽左忽右，但纵向连贯，以求重心平稳，行气贯通。从局部看，似曲折不齐，但从整行来看，却整齐有致。

第四，通篇和谐、切忌雷同。字是一个一个地写，但欣赏却是从全篇着眼，因此通篇的和谐很重要。要想达到这一效果，应做到几个统一。

首先是笔触统一。笔触有方圆、枯润、轻重等区别，一幅作品应以一方面为主，不可写成"大杂烩"。

其次是字体要一致。为求行书的灵活多变，行书作品中可以稍加入楷书、草书写法，但不要过多，且要与周围的字搭配，否则会显得格格不入。

最后是风格统一。不同书家、不同帖本风格各异，我们学习时需取其精华，并与自己特点结合，才能用于创作。切忌从这家学一字，从那家学一字，硬凑在一幅作品中，失去和谐之美。另外，一幅作品在安排布局时，边白也要一并考虑，行间距离应安排得基本一致，避免时松时紧，失去平衡。遇到相同的字应尽量变化形态，笔画和牵丝方向也不要像刮风一样"一边倒"，应力求变化。

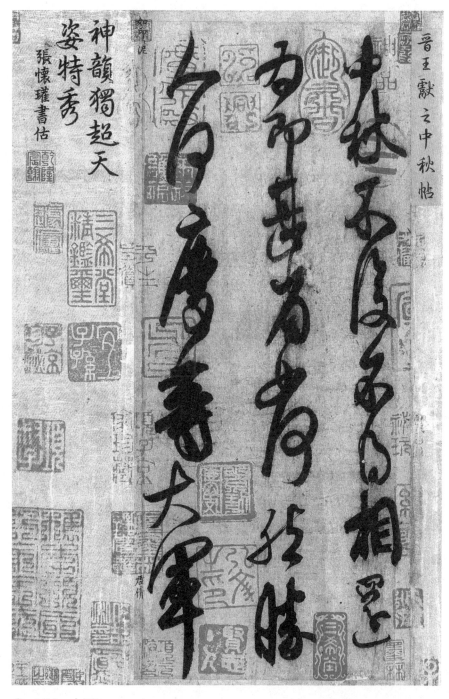

晋·王献之　中秋帖

草书技法篇

83. 草书有哪几种，特点是什么？

　　草书是一种比行书更简省、快捷的写法。隶书的草写称为"章草"，也可以称之为"古草"。后来随着楷书的兴起，楷书的草写形式"今草"出现了。经过晋代书法家王羲之的变古创新和唐代草书家们的创造发展，今草成

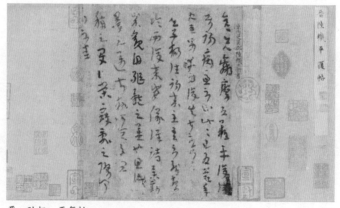

晋·陆机　平复帖

晋·王羲之　丧乱帖

了书法创作的重要书体，书家感情的重要载体，逐渐脱离了现实应用，变得难于辨认了。

草书的特点主要表现在这几方面：

第一，化繁为简。草书是为求书写简便而创造出来的，因此写法比一般楷书、行书要简单得多，不少字都被简化为一个个符号，使草书看起来潦草随意。

但草书不能任意乱写，而是有一定草写规范可循的。大量的汉字都有草书的特殊写法，且相对固定，在学草书之前要了解汉字草书的简化写法，以免简化不当，写出错字。例如"海"字在草书中被简化为海，但如果偏旁稍有变化，写成海，便成了"海"字。因为在草书中，这两字的部首，有第一点为"氵"，无第一点为"讠"。

孙过庭
《书谱》选字

王羲之
《又不能帖》选字

第二，飞动变化。古人有"草如走"的比喻，可见动作之快。由此也能看出，草书的态势是飞动的。正是由于飞动，带来了难以穷尽的变化，变化又使行笔与形态都呈现出强劲的飞动之势。草书从点画写法到字形结构，再到章法安排，没有一处固定形式，莫不处在生动而丰富的变化之中，处于飞动的态势之中。草书的创作过程就是书法家在掌握草书艺术规律，借此尽情挥洒的过程。书家所用的笔法、速度、力量、韵律把握、对内容理解、当时心情等等因素，都可以使同一个字产生不同的变化，于飞动变化中体现出草书的魅力。

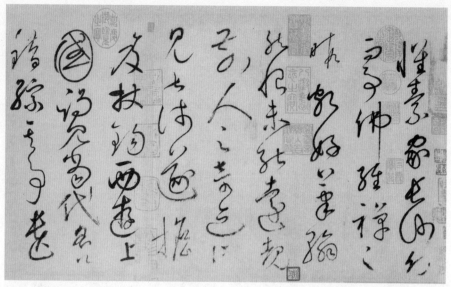

唐·怀素　自叙帖（局部）

　　第三，笔势连绵。对于草书来说，辨识已不是唯一目的，草书作品的整体所表现出的气势美是草书创作的意义所在。为了体现整体美，必然要加强字间联系，更多采用"化断为连"的方式，以求笔势连绵。而笔势连绵常用的方法为"虚连"与"实连"相结合。用笔过程中使转的徐疾、轻重，是作品成败的关键。值得注意的是，笔势连绵并非只是形式上的缠绕，而是笔势往来中自然的形迹。虚虚实实，顺应笔势，既沟通了脉络，又强化了气势，这才是真正的笔势连绵。怀素的大草《自叙帖》很好地诠释了草书这一特点。

84. 草书的笔画怎么写？

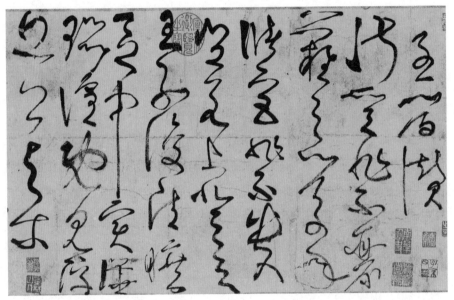

唐·张旭　古诗四帖（局部）

　　《古诗四帖》笔画连绵缠绕，气势狂放。然而细观之下，整幅字帖动静交错，节奏变化丰富，空间布局和谐，实乃狂草精品。

　　由于草书飞动变化、笔势连绵的特点，草书作品是在笔锋迅速有力的运转中完成的，而且笔势的控制是作品成败的关键，笔画形态、笔法都要顺应笔势的需要。

　　草书的用笔与楷书不同。起笔顺势而落，收笔不回锋，采用顺势放锋，或乘势带笔，与下面笔画相连，转折多为圆转。运用这种方法，以便体现草字连贯、流畅的笔势。但由于草字变化丰富，因此在实际应用中还需不断

积累经验，从古人的优秀帖本中学习。

草书的笔势需通过笔意的连贯来体现，笔画连与断，都需体现出笔意的连贯性。连笔包括点画相连与字间相连。草书连笔比行书运用得更频繁，行笔时要注意笔画与牵丝间粗细重轻的把握，写出节奏感。同时，连笔应顺势而连，使笔势得以充分发挥。且连笔不可过多，以免缠绕不清，杂乱无章，从断笔中体现笔势，更有一种含蓄之美。笔断仍有笔势的贯穿，靠的是意态上的承接呼应。笔断意连的运用，可以使草书避免单调、重复，草书中既顺应笔势，又以断笔配合，连中有断，断连承接，可以使飞动变幻的特点表现得更加鲜明，以断衬连，更突出了笔势的连绵。

草书的多变还表现在笔势的缓急上。草书给人的印象是"疾如流星"，但书写中一律取急势，难免因急乱少变而失势。因此要强调有急有缓，缓急交替，突出节奏的变化。那么，具体到笔画书写上，应注意控制行笔的速度，快则忙、缓则滞。书写时忌过快、过慢，也忌都快或都慢。上快则宜下慢，快慢要互相配合，互相映衬。值得注意的是，快和慢都有一个限度，太快，一笔带过，飘浮无力；太慢，墨迹膨胀，软弱无力。草书对用力有较高的要求，需有扎实的楷书和行书基本功方可练习。

豪放也是草书的一个特点，笔画开张伸展，但需开合有度，收放结合。为追求所谓的"开张"而使笔画一味延伸，或都用露锋、圆转等笔法，会使笔势单调，所表现出的"放"也是浅露的。草书作为一种艺术，含蓄与豪放应是相互结合的，因此，蓄势、出势应交替表现。

85. 什么叫行草？

我们在分辨书法作品字体时，经常提到"行草"这一概念。但是"篆、隶、草、楷、行"这五种汉字字体中并不包括"行草"，那么"行草"到底是行书还是草书呢？

唐代的张怀瓘在其《书议》中说："夫行书非草非真，离方遁圆，在乎季孟之间，兼真者谓之真行，带草者谓之行草。"意思是说，行书是介于楷书和草书之间的字体。行书中掺杂楷法多的叫"真行"，就是常说的"行楷"；行书中掺杂草法的叫"行草"。不过，楷书和行楷的写法区别不大，行楷主要是笔法上借鉴楷法多些，草书是符号化的字体，与行书写法区别较大，所以"行草"的情况要复杂一些。

行书中掺杂草法，一般指两个方面。一是在行书书写中掺入草书写法的字。二是行书笔法向草书靠拢，更加连贯流动。

我们以明代书法家文徵明的行草《千字文》为例，来看看行草书和草书有什么不同。首先，和隋代书法家智永书写的草书《千字文》比较，两帖书写内容一样，但是智永书每个字都是草书写法，文徵明书是行书写法中掺杂草字，"天""荒""金"等字都运用的行书写法。因此从易辨识程度上，行草书更有优势。

明·文徵明 千字文（局部）

隋·智永 千字文（局部）

从笔法上来说，智永草书转折多用圆笔，笔势更为流畅；文徵明的行草书折笔方圆互用，方笔稍多，用笔节奏分明，更趋硬朗。再把文徵明的行草书与唐代怀素的草书《论书帖》比较来看，可见它们在章法布局上的不同特点。文徵明的行草书作品字间多用虚连，章法布局含蓄内敛；怀素的草书作品字间牵丝映带丰富，行气连贯通畅，更具动势，清朝刘熙载在《书概》中说"草行近于草书而敛于草"正是这个意思。

那么，行草书创作的优势是什么呢？在书写中运用写法更简便的草书写法，对于草书写法不易辨识的字，又可以采用行书写法，这样就可以在不影响辨识的前提下，进一步提高行书的书写速度，方便日常运用。从书法艺术角度考量，行书中掺杂一些草书写法，字形结构的变化增多，使得书法作品的布局谋篇更趋自由灵动，艺术表现手段更加丰富。

唐·怀素 论书帖

隶书技法篇

86. 什么叫隶书，有哪些特点？

隶书是出现在小篆之后的一种书体。秦代的时候，小篆是通用的书体，但是小篆多用圆转笔画，字形瘦长，结构严整，写起来很费时间，据传说当时有一个叫程邈的人改革小篆，创造出了"隶书"。但事实上，我们根据现代出土的简牍等实物能够发现，隶书不是一个人突然"创造"出来的，而是在日常书写中逐渐演变出来的。到了汉代，隶书被广泛使用，所以"隶书"又称"汉隶"。隶书与小篆相比，笔画变圆为方，字形变长为扁，写起来方便得多，有很强的实用价值，同时为楷书的方整字形奠定了基础。

隶书与篆书主要有三点区别。

第一，变圆为方，变连为断。篆书笔画多圆转，隶书把圆转笔画变为方折写法，如带四框的字由篆书的长圆形变为方整的扁形。篆书中的不少偏

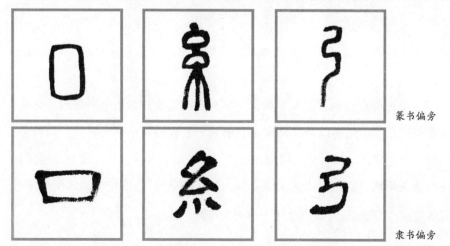

篆书偏旁

隶书偏旁

旁都运用连笔，如"口""系""弓"等，在隶书中多改为断笔，写成若干笔画相接。这样一来，笔画变短，写起来简便多了。

第二，变弧为直。篆书笔画多取弧形，流畅婉转，隶书把弧形笔画变

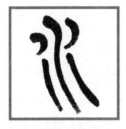

篆书字形字势 　　　　　　隶书字形字势

为直笔画，如"水"字中间一笔，篆书中是弧形，隶书中则用竖表示。

第三，提顿加强，轻重有致。篆书笔画粗细一样，而隶书用笔开始有了提按，笔画轻重区别明显，节奏感加强。隶书中"捺"的写法就是明显

隶书字形字势

的例子，捺画起笔轻入，逐渐加重，捺脚顿出，轻重变化和谐，显得扎实有力。

隶书的突出特色表现在字形、字势和起收笔上。隶书字形横扁、方整，字势横向发展，笔画随着体势向左右展开，表现出其结字内紧外松的特色。例如"合"字，中间收紧，捺画伸展，呈现横展、开张之势。隶书的横画起笔呈蚕头形状，收笔时压笔出锋上扬、好像"燕尾"，这种笔法成了隶书的代表笔法。"燕尾"写法也常用于隶书的捺画、钩画中。

87. 隶书笔画的写法有什么特点？

　　隶书特点明显，笔画是表现这些特点的重要一环。隶书笔画在书写时也有其特殊规律。

　　一、笔画变化丰富。笔画形态多样，同一笔画中也存在着微妙变化。行笔重提按，使笔画有粗细之变，同时通过提与按笔法的转换与配合，写出波势，表现韵律美。运用提按写法，要注意其幅度，提按变化太小，会显呆板粗重；提按变化过于强烈，笔画易出现细腰，成病笔，软弱无力。提按的同时还应注意用笔速度的调整，写出流畅、生动的笔画。

笔画变化范例

　　"书（书）"字多横，而每一个横画的起笔轻重、方圆不同，横画长短参差，使得全字生动自然。

　　二、方圆笔法兼用。运笔有方有圆，方笔用折法，圆笔用转法。在隶书中，多数碑帖是方圆兼用，但以一种笔法为主。例如《张迁碑》是以方笔为主，看起来方整、挺拔，但在笔画内部，甚至一笔中，仍存在着方圆变化。例如"吾"字，横画起笔，下面的"口"都是方笔，中部转折则方圆兼用，使全字峭拔而不呆板。

汉《张迁碑》选字

　　三、笔画气势饱满。隶书字形方正，笔画轻重变化含蓄，给人饱满、厚重的感觉。因此隶书笔画的书写要注意体现出气势。首先，笔画轻重与字

汉《曹全碑》选字

汉《礼器碑》选字

汉《乙瑛碑》选字

形大小比例应恰当，勿过细。其次，隶书横扁，所以笔画应向左右伸展，以横展笔画为主笔，适当夸张，体现横向气势。

四、蚕无二设，燕不双飞。"蚕"指横画起笔处的"蚕头"；"燕"为横画收笔处的"燕尾"。隶书中的横画，标准写法是"蚕头燕尾"，但一个字中如果出现了两个以上的横画，若都写成"蚕头燕尾"，则重复、浅露。所以提出"蚕无二设，燕不双飞"，意思是说，多横字，只能以一个横为主笔，写出"蚕头燕尾"，其他横画收笔应以平收为好。例如《乙瑛碑》中的"至"字，只有第三长横为"蚕头燕尾"，其余则写成小横，以免重复，又有含蓄之美。不只是多横的字应避免重复，多捺的字，长横与长捺并存的字，也应注意"燕尾"不能出现多次。其他有重复笔画的字都应注意区别。

汉·张迁碑（局部）

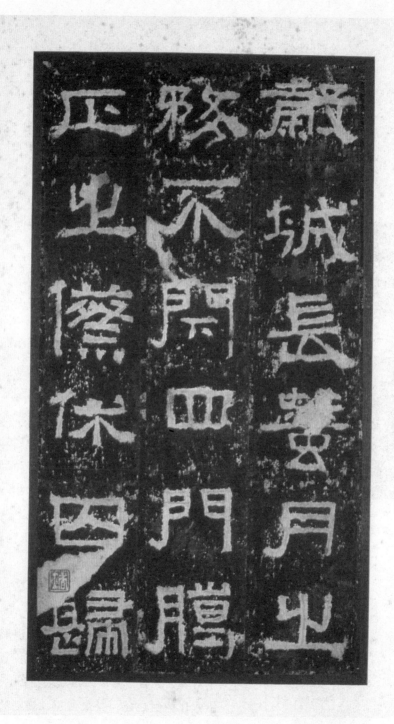

章法篇

88. 什么叫章法，正文布局有哪些形式？

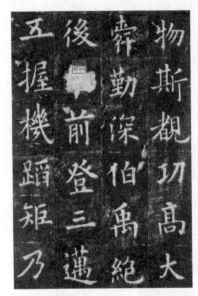

唐·欧阳询
九成宫醴泉铭（局部）

章法的"章"指篇章，章法也就是篇章结构安排的方法，又叫"布局"或"布白"，包括品式的选择、正文布局安排、题款钤印等等。一幅书法作品是一个大的整体，是由字与字之间的笔笔呼应，行与行之间的顾盼映带，合理的题款钤印而构成的。作品行气贯注、全篇气韵生动，布局和谐，说明篇章安排合理，也就是章法上的成功。反之，作品给人呆板或零乱的感觉，必定有章法安排上的不合理之处。可见，单字写得再好，没有合理的布局，作品也不可能成功。而苦心经营章法，会使单字书写有缺憾的作品提高档次，获得较好的视觉效果。学习书法而不研究章法，是不可能写出高质量的作品的。

书法作品章法形式多样，正文布局形式大致可以分为四种。

一、纵有行，横有列。这种形式字距与行距相等或相似，每个字的位置要上下对齐，左右平衡，整体效果整齐、分明，给人以醒目之感，是最庄重、规则的布局

形式。这些特色正好符合楷书、隶书、篆书等字体规矩、严谨的特点，因此在这些字体的创作中被广泛运用。欧体楷书《九成宫醴泉铭》用的就是这种章法。

二、纵有行，横无列。此种章法纵行之间空隙均匀，但字与字横排并不对齐。整体感觉纵行清晰，横排无序。这种布局，大多字与字纵向联系紧密，行气贯通，且可以使部分笔画向左右伸展，使得形式活泼，书写方便。行书、草书多用此法。"天下第一行书"《兰亭集序》和苏轼著名的《黄州寒食诗帖》都是这样布局的。

三、纵无行，横无列。这种章法无行、无列，仿佛很乱，但若能熟练驾驭，便可体现出作品大小随形、开合变化、参差错落、掩映生动、挥洒自如的动态美。它与草书的狂放不羁，又忙而不乱的特点吻合，因此多用于创作草书，尤其是狂草，如怀素的《自叙帖》即用此法。

四、横写方式。这种布局方式是现代人的习惯，横行整齐，纵行无列。当今也有人把它运用到毛笔书法创作中。

章法多种多样，章法的选择需根据所书字体特点，个人喜好，纸张规格，书写内容等因素决定，不可一味模仿。在临古人名帖时，不妨也注意一下章法，为自己的创作积累些经验。

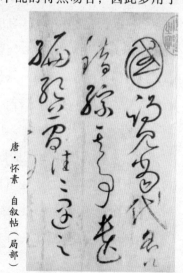

唐·怀素 自叙帖（局部）

89. 书法作品一般采用哪些幅式？

确定了书法作品正文书写的形式，还必须选择好作品的幅式，才能进行创作。

书法作品的幅式是根据作品创作形式和书法用途来确定的，大致可以分为中堂、立幅、横幅、长卷、对联、斗方、扇面、尺牍、榜书等。各种幅式特点、用途不同，进行书法创作时应根据创作的目的、书写内容、作品风格的不同合理地选用。

中堂：原指悬挂在旧式堂屋正面墙壁当中的书画幅式。"中堂"为长方形，篇幅较大，书写的内容可以是一个榜书大字，也可以是很多字组成的内容，庄重、大方。中堂作品所容纳的字形大或字数多，不易驾驭。不过，现代家庭布置不同于以前，没有了堂屋中的条案、八仙桌等陈设，中堂也渐渐失去了作用，实用性较差。

立幅：原是挂在房山墙上的书画作品，与中堂相比，立幅宽度较窄，是当今最常用的一种幅式。立幅可以单条悬挂。也可以用四幅或六幅来共同组成一个完整内容，并排悬挂，称为"四屏条"或"六屏条"。这种形式灵活多样，且整体看非常壮观。

立幅

192

横幅：横式书写的条幅。自右至左，可书写几个大字，也可以竖式短行书写，横向排列。适合悬挂在床头、沙发后的墙壁上。

长卷：是横幅的延续，用于书写长篇内容，长度由几米到几十米不等，需要拼接宣纸，多需数日或数月的陆续创作才能完成。例如宋代黄庭坚的《诸上座帖》长七米多，《廉颇蔺相如传卷》长逾十八米，作品气势恢宏，创作起来难度也较大。

对联：是一种由两张长幅纸组成的、左右对称的书法幅式，多贴在门前楹柱上、门框两侧；或是中堂作品的两边，所以又叫"楹联""对子"。对联的上下联长度一致，字体、风格必须统一，内容必须是工整的联语（即平仄对仗符合要求）。

斗方：这种幅式的作品呈方形或趋于方形，篇幅一般不大，横竖相等，给人紧凑、精巧、严整的感觉。但由于纸张方整，易显呆板，因此创作时需巧妙布局、稳中求变。

扇面：顾名思义，就是在扇子的面上创作的一种幅式。有扇形，也有圆形。由于面积较小，形状特殊，因此扇面一般用小字书写，横向布局为主，以小巧、雅致取胜。

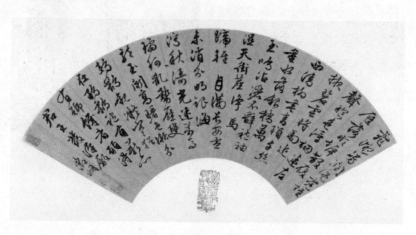

明·文徵明　行书扇面

尺牍：即便笺手札，似今日随手写来的便条、草稿。多是作者用来写信、作诗写文的。内容短小，书写随意，轻松自然。现在有些书家用此幅式来创作作品，也是取它这样的特点，魏晋时不少名帖就是这种品式，如王献之的《鸭头丸帖》。

榜书：榜书也就是大字，多出现在摩崖石刻或匾额上。一般字数不多，但字形大，气势磅礴。为了方便辨识，榜书一般用楷、行、隶等字体。目前，商场、酒楼的牌匾应属此类，其中不乏优秀之作。刘炳森题写的"北京百货大楼"六个颜体大字，浑厚凝重，当属精品。各地寺庙宝殿上的匾额也有榜书佳作。

泰山石刻

90. 什么叫题款，有什么讲究？

一件书法作品除了正文之外，还需要题写其他一些说明文字，是为"题款"，又称"落款"。题款的文字称为"款识"，题款是书法布局中不可忽视的重要组成部分，在布局中起着补充、平衡、烘托等作用。

题款的规格不同又会产生不同的款式。书法作品题款的内容、位置、字体等都有不少讲究。

作品的款识可分为上款和下款。一般来说，上款大多写在作品的右侧，题写接受此作品的人的名字、称呼等。下款写在作品左侧，要交代书写时间、内容的出处、书写者姓名等内容。在作品上既题写上款，又题写下款的是"双款"款式，也可以只题写下款，不题上款，称为"单款"。有些书法作品由于篇幅限制或章法需要，只题写书写者姓名或字号，称为"穷款"。

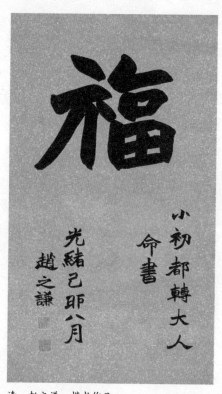

清·赵之谦 楷书作品

由于作品幅式不同，题款方式也稍有差别。例如对联、四屏条等由若干幅作品组合成一组作品的幅式，题款时，上款要题写在第一幅作品（或对联

的上联）右侧，下款则要落在全幅作品的左侧，使作品更具完整性。有的作者根据创作章法的需要，把款识题写在作品下方。也有的把上、下款合起来写在下款的位置上。

题款是作品正文章法的合理补充，不能喧宾夺主，因此款字的大小一般不超过正文。款识的字体应与正文区别开。选择动势较大的字体题款，可以增添作品的变化。例如正文为楷书，落款可用行楷书或行书；正文是篆书，可用隶书、楷书、行楷书落款；正文是隶书，可选用行书、行楷书题款。正文若是草书，则不能用草字题款，而应选择行草，因为草书难以辨认，达不到题款的目的，一般不用于书写款识，篆书也是这样。

91. 在作品的题款处应写些什么？

题款是为了向观者介绍有关作品创作的情况，也是体现作者修养的好机会，但由于篇幅所限，字数不能太多，因此题款的内容应慎重选择，做到全面、简明，又要有文雅之气。

上款多是题写作品所赠之人的名字，在题写上款时不能直呼其名，应在人名后加上称呼和谦辞。对长辈，可加上尊称"××老师""××方家"，后面加上"指正、法正、斧正、正书、正之、正腕、清赏、雅属、正笔"等谦辞，表示请长辈指正之意。如"李华先生指正""林乙方家正笔"。对同辈和晚辈，可称呼为"××同志""××书

沈尹默
行书立轴

款字：东坡戏书吴江三贤画像三首，仲垌先生方家雅正。尹默。

197

友""××仁兄""××贤弟""××同窗""××小姐""××小友"等，最好不用俗称。谦辞可用"存念、惠存、嘱书、雅属、补壁"等。例如可题"王力同窗惠存"，既达到了题写接受者姓名的目的，又表现了对自己的谦逊和他人的尊重。

下款的目的是向人介绍作品书写的时间、地点、内容出处、作者姓名或字号等内容。题写时可全题，也可根据章法需要删去其中的某项内容，但作者姓名不可没有。题写时间可用公历，如："一九九六年一月"也可以用农历，如"甲子初春"，但不能公历、农历混用。用农历时月份可用别称表示。题写地点应有选择，若题写"书于京西车道沟"等未免太俗，不如不题，题写书斋雅号或著名景点、建筑可为作品增添雅趣，如"书于京西昆明湖畔""书于息心静室"。作品署名可写全名，也可只写名不写姓，如"金梅书""小梅书"，或题写字、号，如"梅堂主"等。

如果作品书写的是伟人、领袖人物的诗句，可在署名后加上"敬录""敬书"等谦辞。作品的赠予对象是长辈时，也可以在自己的署名后加上"奉书""学书""敬书"等字，以示谦虚诚恳。

以上只是一般情况上、下款题写的内容。有些作者把上款内容与下款合并，一起书写于篇末。有的作品正文书写完以后余纸较多，作者把书写时的心情、创作感受等也写在落款中，别有新意，只要与正文篇章和谐就好。

一些篆书、狂草作品难于辨识，所以有的作者把作品释文用行书或楷书写在款识中，以便他人欣赏。那些为他人生日或特殊用途所写的书法作品，也应把书写目的在题款中表明，如"贺王老先生八十寿辰"。

92. 在题款时，农历季节、月份可以用哪些别称？

题款中，作品创作时间可用农历表示，这也是长期以来书法创作的习惯。但是，时间中的季节或月份一般不直呼"一月""二月"，而要用其别称，以添文趣。

农历季节、月份的别称有不少，在创作题款时可以选用。

春季：孟春、初春、早春、阳春、芳春、仲春、暮春、季春。

夏季：孟夏、初夏、中夏、仲夏、暮夏、九夏、盛夏、季夏。

秋季：孟秋、初秋、金秋、三秋、仲秋、中秋、季秋、暮秋。

冬季：孟冬、初冬、寒冬、九冬、仲冬、中冬、暮冬、季冬。

一月：正月、元月、孟春、初春、开岁、芳岁、端月、初月；

二月：仲春、杏月、丽月、花朝、中春；

三月：季春、暮春、桃月、蚕月、桃浪；

四月：孟夏、槐月、麦月、麦秋、清和月；

五月：仲夏、榴月、蒲月、中夏、天中；

六月：季夏、暮夏、荷月、暑月、溽暑；

七月：孟秋、瓜月、凉月、兰月、兰秋；

八月：仲秋、桂月、正秋、爽月、桂秋；

九月：季秋、暮秋、菊月、咏月、菊秋；

十月：孟冬、初冬、良月、开冬、吉月；

十一月：仲冬、畅月、中冬、雪月、寒月；

十二月：季冬、残冬、腊月、冰月、暮冬。

清·康有为　楷书横幅

　　此处所指月份均为农历，使用时要注意与公历月份相区别，不可用公历月份套用农历别称，公历、农历混用是不严谨的。

　　如想表示更确切的日期，还可用"浣"和"澣"。每月初一至初十为"上浣"或"上澣"；十一至二十称"中浣"或"中澣"；二十一至三十称"下浣"或"下澣"。

93. 条幅作品在什么位置题款？

条幅书法作品的题款在整个章法中起着重要的补充、调节作用。题款位置安排是否恰当，关系到整幅作品的成与败。

一般来说，条幅作品中的上款在右，下款在左；上款略高，下款稍低，形成左右呼应之势。

上款略高，是由其内容决定的，以表示对受书者的尊重。但这个"高"只是视觉感受上的高，并非写得高出正文第一个字，或与第一个字齐平。上款正确位置应由正文第一个字稍下起。如果正文竖行较长，上款应从正文第二字或第三字以下写起。但整个上款，应处于条幅竖行中间偏上的位置，也就是说，上款以上空白应比款字以下空白少一些。如果上款一直拖到正文最后，必然会使全幅作品产生下坠感。

下款多比上款题写得长一些，避免与上款左右对齐，显得死板。下款题写位置一般从正文第一个字位置偏下处起，但不能一直写到纸末，以立幅楷书作品为例，最低

上下款位置高低的安排

201

不低于正文竖行倒数第一个字为宜，为钤印留出位置。若落款一行写不完，也不能写得过低，可以换行接着写，但要注意第二行起始位置应与第一行参差变化，结尾也不要对齐。下款的"低"是与上款相对而言，不需要人为下压。若题穷款，位置宜处于竖行中上部位置。

我们在书写正文时，写到最后一行，末尾处往往会留下几个空格，这是很自然的。如果剩余较少，可不去管它，另起行落款。若留下的空白较大，可利用它落款，落款首字要与正文末字相隔几厘米的距离，落款下限要高于正文。如果落款较长，正文末尾空白处写不下，可换行，按下款一般题法继续题写。

无论上款或下款，都应与正文保持适当的距离。如果距离过近，显得拥挤，要是距离过远，又会有松散感。一般应与正文行距近似或稍近些。上、下款与正文距离应相等。

在不少行书和草书的条幅作品中，落款位置不但遵循一般规则，还根据布局需要，灵活安排，与正文融为一体。

题款千变万化，还希望大家在学习中不断积累、摸索，总结经验，完善创作。

金梅　行书团扇

基本常识篇

94. 在书法作品上出现的印章有哪几种？

书法作品离不开印章的点缀，篆刻艺术与书法艺术相伴相随。

但并非所有的印章都可以加盖到书法作品上，有些印章是单纯供欣赏的艺术品。用于书法创作的印章主要有以下几种。

一、引首章。又叫"起手印""起首印"，加盖在作品右上方起始处，引领全篇。一般选用长方形章或随形章。例如图中的两枚印都是引首章，其中"乐此"一枚随石料形状而顺势安排，自然活泼，这正是随形章的妙处。若按引首章的内容而言，它应属于闲章一类。因为引首章上常刻有诗句、名言、警句、成语、年代、斋号等内容，用以明志自勉或增加书画作品的气氛。可用于引首章的内容很多，大致可分为这样几种。

1. 年代章。可刻上年号，如乙丑、辛未、一九九六等，还可以刻上月号，如桃月、中秋、阳春等。

2. 斋号章。把自己书斋的名字刻在印章

印文：乐此　　印文：宁朴毋华

引首章

印文：丙寅

年代章

上，如"息心静室""平安书屋"等。

3.雅趣章。这类章内容广泛，如"业精于勤""勤能补拙""师法自然""墨趣""我写我心"等。

二、押角章。也是闲章的一种，用于填补正文右侧中下部的空白，又叫"腰章"。内容大多是属相的肖形印或书写者的籍贯，形状为圆形、方形、长形等等，但要比引首章和名章小一些。

三、名章。是刻有作者姓名、字、号的印章，大多为方形，也有圆形的，但不可用随形章。这是一幅书法作品中不可缺少的一种，与署名相配合，使观者知道作者是谁。一般盖在署名的下方。

印文：勤能补拙　　印文：寄情

雅趣章

印文：丁酉大吉

押角章

95. 如何在书法作品上钤印？

印章虽小，但不可忽视。它在一幅书法作品中，能烘托气氛、调整布局，增加变化，起着画龙点睛的作用。如果处理不当，印章的位置、大小、内容等不适合全篇章法，会导致整个创作的失败。

在书法作品上，不同作用、类型的印章所处位置也不一样，只有找准其位置，才能使章法和谐。

引首章是引领全篇的，因此应加盖在正文起始行的右侧偏上位置。但不能因为是"引首章"，就盖得比第一个字还高。一般应盖在起始行的一、二字之间，若竖行较长，引首章的位置还可再往下一些。但要注意，不要使印章位置与正文起始行中的字对齐，而应参差变化。同时，引首章不可远离正文，其与正文距离应小于行距，若字间空白较多，引首章甚至可嵌入首行一些。

押角章也应贴近起始行，加盖在右侧中部偏下的位置，但不可太靠下，否则给人下坠感。

名章盖在下款末位，不要紧贴落款最后一字，应在落款与印章间留出一个印章大小的空隙。若准备盖两个名章，也要在两章之间空出一定的距离。

钤印时，印章大小也有讲究。印章太大，喧宾夺主；印章太小，又显拘谨小气。因此印章要根据正文字的大小和篇幅来选择，篇幅大，字也大，印章就要大一些，特别是名章，一定要合适。字较小的作品，印章也需相应缩小，例如小楷作品，篇幅再大，也不能选择大印章。另外，引首章、名章、押角章中，押角章应比其他两种章小一些。

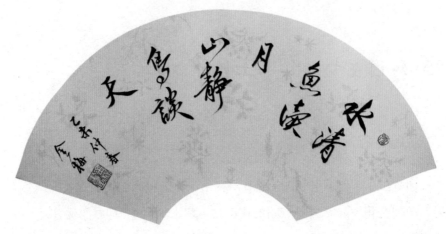

金梅　行书扇面

　　作品左侧落款处加盖方形阴文名章，右部空间比较宽绰，加盖圆形阳文引首章。两个印章互相呼应，使作品更加完整，又可增添几分趣味。

　　印章的选择，除考虑大小外，印面内容也是很重要的。印章的内容应能表现出作者的志趣、艺术修养，又与正文内容和谐。如给老人祝寿，在"寿"字中堂上加盖"苦中乐"或是"少年志"等引首章就不合适，不如不盖。名章若盖两枚，不要选内容完全相同的。如第一枚是有姓无名的，第二枚选有名无姓的为好。

　　钤印时还要注意阴文印、阳文印的区别。在两个名章相距不远时，忌用两个阴文印或两个阳文印，以免重复。一幅作品上不要都用阳文印或阴文印。另外，一般一幅作品上加盖 1~3 方印为宜，太多会显得繁复、浅露。

般若波羅蜜多心經

觀自在菩薩行深般若波羅蜜

多時照見五蘊皆空度一切苦厄

舍利子色不異空空不異色色即

是空空即是色受想行識亦復

如是舍利子是諸法空相不生滅

不垢不淨不增不減是故空中無

色無受想行識無眼耳鼻舌身

元·赵孟頫 心经（局部）

207

96. 书体和字体有什么区别？

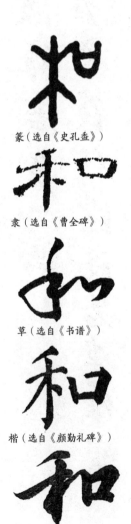

篆（选自《史孔盉》）

隶（选自《曹全碑》）

草（选自《书谱》）

楷（选自《颜勤礼碑》）

行（选自《兰亭集序》）

在不少书法文章中经常有"××字体""××"书体的说法。

字体、书体是两个不同的书法术语。有不同的字面意义和内涵，使用范围也不一样，使用时应注意区别。

字体的"字"指所有文字，字体是从文字学角度，按汉字形体构造和共同特点来分类的。与文字的产生和发展是一致的。在文字发展史上，最初的文字依照"六书"原则创立，例如甲骨文、大篆、小篆等都属于古文字的字体。再具体划分，古文字中还包括金文、石鼓文等形体构造特殊，又自成体系的字体。今文字是由古文字字体变形简化而来的，例如隶书、草书、楷书、行书等字体，各具特点，构造自有体系。字体特点的不同往往易于分辨，也是我们学习书法时首先要搞清楚的。

书体的"书"侧重于书写，依文字在书写中所产生的特点和风格的不同来划分，更多的是从书法艺术的角度来考虑。同一

种字体，因书家所用写法及自身理解等因素不同，使其所写的字具有鲜明的个人风格和特点，并被大家认可，就形成了一种书体。在古文字中，字体与书体的区别不明显。随着字体的发展，书法艺术蓬勃发展，"书体"也越来越丰富。在今文字中，字体与书体区别明显。总的来说，字体包括书体，隶书字体里就有古隶、秦隶、汉隶三种不同的书体，它们的基本构造相同，但写法上各有所长，风格各异。草书字体中有章草、今草等不同书体。晋代王羲之的书法独具个人风格，自成一种书体当之无愧。楷书字体中所包括的书体可谓五花八门，颜体、柳体、欧体、赵体等。宋徽宗独创的"瘦金书"，清代"扬州八怪"之一郑燮的"六分半书"可谓别具一格。书体特点因人而异，在学习中是需要重点琢磨的。

柳体（选自《玄秘塔碑》）

欧体（选自《九成宫醴泉铭》）

颜体（选自《颜家庙碑》）

赵体（选自《六体千字文》）

魏碑（选自《孙秋生造像记》）

97. "瘦金书"和"六分半书"分别指什么？

　　"瘦金书"和"六分半书"是两种极具特色的书体，分别产生于宋代和清代，由两位著名书家所创，这两位书家也正是由于这两种书体而名垂千古。

　　"瘦金书"是宋徽宗赵佶所创的。赵佶在我国历史上不是一位有作为的皇帝，但他却是书画高手，有不少优秀的作品。特别是他的书法，学习唐代大书家薛稷的风格，又融汇众家，大胆创新，独创一体，自号为"瘦金书"。"瘦金书"的特点是结体瘦长，运笔挺拔，精神外露。它属于楷书，但用笔别具一格。笔画刚健，横画竖画均以顿笔成点而收结，撇、捺、勾、挑出锋锐利，直似绷弦，曲如弯弓，具有弹性。笔画之间的连接多用牵丝、连笔，略带行书笔意，使笔画挺拔瘦劲中还有几分流美秀逸之气。古人评价赵佶的瘦金书是"清劲峻拔、飘逸不凡"。

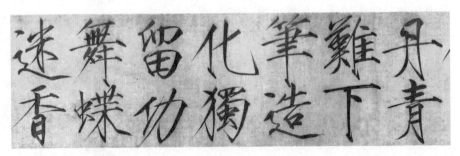

宋·赵佶　秾芳诗帖（局部）

　　"六分半书"为郑板桥所独创的书体。郑板桥是清代著名书画家,"扬州八怪"之一。他的人格、书画作品皆极具个性,与众不同,因此人们认为他"怪"。郑板桥的书法风格自然也不是死学前人,而是标新立异。郑板桥有诗云:"要知画法通书法,兰竹如同草隶然。"他以隶书的体势、笔法为主,掺入篆书的结构、行书和草书的用笔。把隶、篆、行、草融为一体,又结合他最精熟的兰竹画法笔意,形成了独一无二的"六分半书",后世称为"板桥体"。其字瘦硬有力,但注重呼应联系,生动活泼,章法疏密有致,错落变化,奇中有正,怪而不俗。

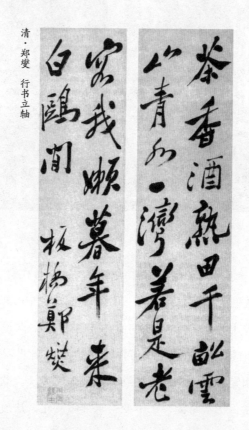

清·郑燮　行书立轴

　　两位古代书家,学古不泥古,勇于创新,是值得我们学习的。但两体极具个人风格,有一定局限,不宜模仿。

98. "欧、颜、柳、赵"指的是什么？

唐·欧阳询
化度寺碑（局部）

唐·颜真卿
麻姑仙坛记（局部）

　　颜、柳、欧、赵是四种楷书书体的简称。这四种书体是楷书的优秀代表，对后世有极大的影响，直到今天，还经常被作为楷书学习的入门书体。

　　"欧"指唐代书家欧阳询所创的欧体楷书。欧阳询是初唐时期的著名楷书家。他生于南朝，从他的字中可以清楚地看出南北朝和隋朝书风的影响。特别是欧字用笔以方为主，正是继承了魏碑的传统。欧字结体以欹侧取势，点画结合紧密，形势奇险，于不变中求细微变化，法度森严。他的楷书以《九成宫醴泉铭》最著名，另外还有《化度寺碑》《皇甫诞碑》《虞恭公碑》等作品。

　　"颜"为颜体楷书。它的创造者颜真卿是唐代中期的著名书家。他的书

唐·柳公权　玄秘塔碑（局部）

元·赵孟頫　胆巴碑（局部）

法吸收初唐及前代书家的营养，又自成一格，形成了端庄雄伟、气势磅礴的特点。其笔画对称匀整，横轻竖重，筋骨内敛，柔中有刚，结字平正疏朗，雍容大气。他的碑帖留下来的较多，早期作品有《多宝塔碑》，晚期代表作《颜勤礼碑》《颜家庙碑》等等，与早期风格相比，更加老道成熟。另外还有《东方朔画赞碑》《麻姑仙坛记》等碑帖也是值得学习的优秀范本。

"柳"为柳体楷书，是晚唐书法家柳公权创造的。柳公权是晚唐杰出书家，传说当时大臣的家庙碑志，如果不请柳公权书写，便被他人认为不孝。柳公权的书法起初受颜字影响较大，但他崇尚骨法，逐渐形成与颜字不同的风格，人称"颜筋柳骨"，这正说明了两体的区别。柳体字下笔有力、刚劲挺拔，点画轻重合度，结体险峻端庄，极重法度。他的楷书代表作有《玄秘塔碑》《神策军碑》。

"赵"体字是指元代书法大家赵孟頫的楷书。赵体字结体取横势，左密右舒，笔画伸展，带行书笔意，自然流畅，秀美飘逸，因此深受人们的喜爱，但力度稍差。他的楷书代表作有《胆巴碑》《三门记》《妙严寺记》等。

99. 我们学习用的碑帖包括哪几种？

供我们学习、欣赏、研究的碑帖有很多种，有的是黑底白字，有的是白底黑字，有的叫"某某碑"，有的叫"某某帖""某某法帖"。它们有什么区别？应该选择什么样的碑帖来临习呢？

古代碑帖分为碑刻、墨迹、刻帖三种。

人们为了纪念重要的事，把有纪念意义的文字刻在石头上，这些刻有文字的石头统称为"碑刻"。最初，人们把文字刻在形制不统一的石头上，叫"刻石"。例如著名的石鼓文就是先秦时秦国人刻在像石鼓一样的大石墩上的。《泰山刻石》《峄山刻石》也是属于这一类。后来，人们把石头的形制逐渐统一为长方形，称为碑，圆顶的碑叫碣。如汉隶《张迁碑》《曹全碑》等就是为表扬地方官员的政绩而立的。东汉时，曹操为戒除浪费，下令禁止立碑，人们便把表示对死者纪念的石碑埋入地下，与死者同葬，称为"墓志"，如《石夫人墓志》《张玄墓志》等等。此外，在天然的山崖、石壁上刻字称为"摩崖"，如《石门颂》；雕造佛像

石鼓文

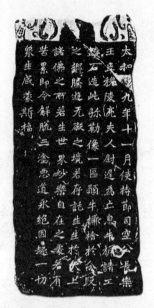

北魏《牛橛造像记》拓片

时附刻的题记称为"造像",如著名的"龙门二十品",其中《始平公造像记》《孙秋生造像记》《杨大眼造像记》《魏灵藏造像记》四个著名造像合称"龙门四品"。碑刻中还有一类是"石经",也就是刻在石头上的经书。

碑刻立于野外,不便学习,因此人们把它拓下来,制成黑底白字的"拓片",然后再印制成帖本,仍为黑底白字。由于碑刻长年受到风雨剥蚀,有残缺是必然的,因此,由拓片印制的字帖多有残损是正常的,修版反而容易失真。

墨迹指用毛笔书写的手迹。包括写在竹简、木版上的"简牍书"和书写在帛、纸上的书法作品。简牍书是在纸张发明之前流行的,汉简就是简牍书的代表,也是我们研习篆、隶的好材料。帛书不易保存,流传很少。写在纸上的墨迹从汉代发明纸张后越来越多。如王羲之的《兰亭集序》、怀素的《自叙帖》、颜真卿的《祭侄文稿》都是白底黑字的墨迹。

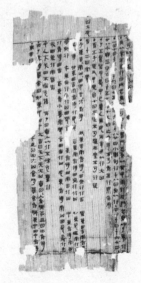

马王堆帛书

淳化阁帖

古代为了大量印制书法范本，人们采用刻制石版或木版再印刷的办法，"刻帖"由此产生。刻帖的对象都是前代的优秀书法作品，由于采用阴文刻版，再印制的方法，所以刻帖是黑底白字，且多清晰无残损。著名的有《淳化阁帖》《三希堂法帖》等等。

从学习临摹角度来看，墨迹为书家手书，无失真问题，是最佳范本。碑刻、刻帖都是依墨迹而刻，易失真，又无法体现枯湿、墨色的变化。因此，如果能找到墨迹，就不必再去临摹相同书体、内容的碑刻或刻帖。如果把碑刻与刻帖比较，碑刻为第一次镌刻成的，失真度小，经风雨剥蚀，独具古朴之美，更适宜学习。

100. "书画同源"是什么意思？

网

模渔网之形而成字。

琴

描画了古代弦乐器的侧面图形，上有丝弦、绷弦的琴柱，下面是琴身、支架。

喜欢书画的朋友，对"书画同源"的说法一定很熟悉。一个"源"字，把书法和中国画两种艺术形式紧紧联系到了一起。"源"即源头，那么书法和中国画在哪些方面可以称之为"同源"呢？

中国汉字具有鲜明的象形特征，不少汉字就来自于描摹形态的绘画。从大篆、小篆的字形中可以清楚地看到这点。例如"网""琴"这些字的大篆、小篆字形就像一幅画。由此看，书法和中国画在起源上可谓"同源"。

随着时代的发展，汉字系统越发复杂，象形性减弱，符号化增强，似乎离"画"越来越远了，但是汉字书写的艺术形式——书法蓬勃发展，抽象的书法与具象的中国画在技法层面产生了微妙的联系。书法是线条的艺术，中国绘画审美中对线条的要求也很高，因此笔法入画，画法入

书，两者的融合于很多书画名家笔下可谓出神入化。元代大书法家赵孟頫作《枯木竹石图》，并在画上题诗："石如飞白木如籀，写竹还于八法通。若也有人能会此，方知书画本来同。"诗中的"飞白""籀"是书法中的书体和字体。"飞白书"传为蔡邕所创，笔画行笔中丝丝露白，燥润相宜，似枯笔做成，故称飞白书。"籀"为大篆，以"石鼓文"为代表，"石鼓文"的用笔圆浑厚朴。"八法"即为书法用笔的"永字八法"。赵孟頫认为，以"飞白""籀"笔法画石头和树木，以书法笔法来画竹，方能传神。诗中的最后一句"方知书画本来同"，表达了赵孟頫"书画同源"的艺术主张，并对后世产生了深远影响。清代郑板桥有诗云："要知画法通书法，兰竹如同草隶然。""山谷写字如画竹，东坡画竹如写字。不比寻常翰墨间，萧疏各有凌云意。"

然而，"书画同源"更深层次的理解则是书法与中国绘画艺术意境、审美追求是相通的。中国传统文化的核心是"和"，传统中国画"以形写神"，书法通过抽象的线条表达意境情怀，终极追求都是一个"和"，即谐和、自然。中国古代书画名作多表现出作者对中国传统"和"思想的探索与理解。

"书，心画也"，书法是书者情意的表达，绘画也如是。"书画同源"既表现出了书与画的天然联系，也为欣赏者开辟了体味中国传统文化美的崭新视角。

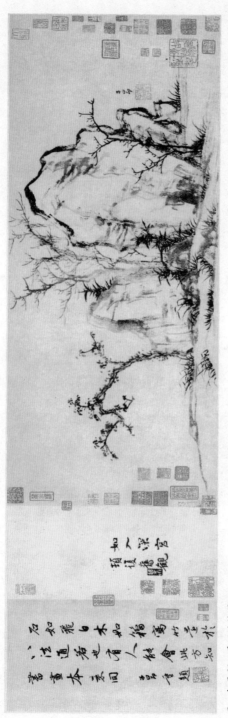

元·赵孟頫　秀石疏林图

沈尹默　行书横幅（局部）